SULLA POESIA DI
AMELIA ROSSELLI

Logos, afasia e spazialità poetica in
La Libellula e *Serie Ospedaliera*

brindin press

ERMINIA PASSANNANTI

SULLA POESIA DI AMELIA ROSSELLI
Logos, afasia e spazialità poetica in
La Libellula e *Serie Ospedaliera*

Erminia Passannanti©2005
Tutti i diritti sono riservati.

Parte di questo saggio è pubblicato in
Laura Incalcaterra McLoughlin,
Spazio e spazialità poetica,
Troubador, Leicester, UK, 2005, pp. 67-88.
Series Transference

ISBN: 978-1-4710-2832-8

Foto di copertina: *Memories*, by Marcello della Corte © All Rights Reserved

BRINDIN PRESS
SALISBURY, UK

«La lingua scuote nella sua bocca, uno sbatter d'ale / che è linguaggio»[1]

(Amelia Rosselli)

Alla memoria di Amelia Rosselli

e al nostro magico incontro una sera del 1990 a Salerno

in occasione della rassegna «Poeta '90».

[1] SO, p. 67.

SOMMARIO

PREMESSA ..13
LOGOS E AFASIA LINGUISTICA NE *LA LIBELLULA*14
LOGOS E SPAZIALITÀ POETICA ..25
RECLUSIONE E ROMITAGGIO..27
«MORTA INGAGGIO IL TRAUMATOLOGICO VERSO».............................37
«LA LINGUA SCUOTE NELLA SUA BOCCA, UNO SBATTER D'ALE / CHE È LINGUAGGIO» ...40
LA LIBELLULA. PANEGIRICO DELLA LIBERTÀ (1958)............................47
AMELIA ROSSELLI: Breve nota bio-bibliografica ...59

PARTE 1

PREMESSA

In questo volume ci si pone dinanzi all'opera di Amelia Rosselli dalla prospettiva critica, sempre valida, di Northrop Frye, in *Anatomy of Criticism* (1957), per la quale mettersi in rapporto con un'opera letteraria non è compito valutativo di rifiutarne o accettarne il valore, ma piuttosto impresa di riconoscerla per quello che è, per descrivere gli elementi di cui si compone e capire la sua relazione con altri autori ed opere, al fine di chiarirne l'identità come vicenda artistica complessa (non solo autoriale, ma umana, psichica) con un vissuto storico suo proprio ed un suo ruolo culturale intergenerazionale. Vale anche controbilanciare questa prospettiva citando l'altra osservazione di Frye, in *The Educated Imagination* (1964), a proposito della comprensione che il lettore può raggiungere dell'uso dell'analogia e della metafora in una data poesia:

> *The poet, however, uses these two crude, primitive, archaic forms of thought in the most uninhibited way, because his job is not to describe nature, but to show you a world completely absorbed and possessed by the human mind. So he produces what Baudelaire called a* suggestive *magic including at the same time object and subject, the world outside the artist and the artist himself.(N. Frye, 1963)*

> *Il poeta, ad ogni modo, usa queste due crude, primitive, arcaiche forme di pensiero nella maniera più disinibita, poiché il lavoro non è quello di descrivere la natura, ma di mostrarvi un mondo completamente assorbito nella mente umana. Il poeta, dunque, produce quello che Baudelaire ha definito una magia* suggestiva, *che include allo stesso tempo l'oggetto e il soggetto, il mondo esterno all'artista e l'artista stesso.*[2]

Il mondo visto attraverso la mente dell'artista è l'avventura della metafora che Rosselli affida ai suoi versi per riflettere nel linguaggio poetico il mondo confrontato, la sua logica, e trasmutare in trasmissione emotiva le sue mille esaltanti, spaventose sfaccettature, mostrando la metafora come il più fertile, inafferrabile dei poteri.

[2] Mia la traduzione.

LOGOS E AFASIA LINGUISTICA NE *LA LIBELLULA*

Pulsione, libido, energia mentale, istinto e loro manifestazione sono, insieme alla ragione e alla coscienza, aree che la poesia, come discorso ed espressione, in tutte le epoche, affronta con uguale tensione e di cui cerca di offrire un punto di vista che possa essere, di volta in volta, innovatore, singolare. Attraverso le diverse epoche e tradizioni letterarie, molte ipotesi e modelli di poesia sono stati proposti discussi, imposti, superati, rivisitati, senza che possa mai essere raggiunta una teoria o sistemazione definitiva. La ragione è che la poesia è una prassi in divenire, in stretto rapporto con i tempi e le culture che assimila e rimanda, nel loro, e nel suo svolgersi.

Oltre a ciò, l'incidenza dell'inconscio, nel vastissimo campo d'azione della scrittura poetica – la quale come forma-contenitore del processo creativo, razionalizza e ordina, di fianco ad altri, anche il materiale onirico, psichico e storico-esistenziale – possiede livelli a dir poco imperscrutabili. Rispetto alla difficoltà della poesia rosselliana, determinata dalla sua densità semantica ed intensità psico-emotiva, va ridimensionata tanto l'idea che il suo tipo di creatività potesse essere *sintomo* di questo o quel tipo di patologia mentale, sia che fosse il risultato di un lavoro precostruito di razionalizzazione metodologica sul linguaggio, di tipo sperimentale, quali furono, per intenderci, quelli elaborati all'interno del Gruppo '63.

La poesia è pur sempre il genere, o sfera, dove *ratio* ed immaginario convergono. L'esternarsi, nel testo, di ragione e sentimento, ovvero di quell'energia creativa proveniente dalla struttura psicoemotiva, che conferisce loro senso e forma, capace di condizionare il discorso poetico e determinarne il percorso e le caratteristiche è stato descritto da Charles Mauron nei suoi studi di psicocritica, in *Des Métaphores obsésantes au mythe personnel* (traduzione 1966, il Saggiatore). Secondo questa teoria, lo strutturarsi della poesia nella psiche poetante necessita di spinte endogene – della libido e delle pulsioni – non essendo semplicemente agganciata alla fantasia, ovvero all'apprendimento di determinate modalità e tecniche espressive. Come si vede, questa prospettiva pone al centro della sua analisi la personalità del *soggetto*, e non la *poesia*, che diventa, in tal modo, una sorta di sindrome. Argomentazioni critiche mosse a Mauron hanno messo in luce che il testo viene, in questo modo, relegato ad espressioni energetico-pulsionali, se pur complesse, dei processi psicologici. L'obiezione è legittima: tuttavia, come lettori ed interpreti di Amelia Rosselli siamo liberi di assumere la prospettiva di Mauron in modo relativo

e funzionale al fine di valutare, nelle opere in questione, i modi in cui lo stato di equilibrio e/o di salute della sfera emotiva e psichica abbiano contribuito a dar forma poetica al discorso sotteso.

Le teorie freudiane energetico-pulsionali, trasferite all'ermeneutica del testo poetico, non sono oggi disgiunte dalla psicologia cognitiva. E questo perché lo sviluppo di una data linea di scrittura dipende verosimilmente sia dallo sviluppo mentale, pulsionale ed emozionale del suo autore, sia da una potenzialità innata, che s'incrementa nel processo di comprensione che il soggetto ha del sistema-mondo, nel suo relazionarsi ad esso tramite il linguaggio e attraverso la cultura. Tale complesso di conoscenze (positive o negative che siano), che costruiscono il percorso storico-esistenziale di ciascuno, prepara schemi mentali e funzioni pragmatiche atte all'interpretazione e metaforizzazione delle esperienze vitali. Da questa prospettiva, la poesia emerge come prassi di graduale acquisizione, qui non *spirituale*, ma cognitiva, dei modi e delle potenzialità espressive, che conducono alla manipolazione del linguaggio poetico. Chiameremo «fabbricazione» della poesia, o *poiesis*, il comporsi di queste graduali capacità, che alla lunga, si tradurranno in stile (Heidegger).

Per apprendere ed esternare i modi della scrittura creativa, fabbricare e pervenire ad una poetica, c'è bisogno di una struttura protocognitiva, capace di decrittare, selezionare e sfruttare l'esperienza storica e amalgamarla ai dati energetico-pulsionali. Le attività d'elaborazione dei moduli linguistici e della memoria semantica occupano una parte ben precisa del cervello, e lo dimostrano i fenomeni di afasia linguistica, che, citando Roman Jakobson, illustrerò con riferimento ai due testi rossellani qui discussi.

A ben vedere, il concetto freudiano di *inconscio* potrebbe avere nessi con ciò che oggi si descrive come processo cognitivo, il quale, chiuso alla coscienza, ha tuttavia un potente impatto sulle pratiche percettive ed interpretative. In altre parole, le forme di arte del *non-sense* elaborate dall'artista intuitivamente, seguendo un dato metodo, affondano pur sempre le radici nel reale: il *non-sense* rosselliano, che emerge nel *recit* de *La libellula* e Serie *ospedaliera*, misto di modelli di poesia surrealista di marca francese e meafisica di marca inglese, allora, appare come una maschera,[3] essendo, allo stesso tempo, una dichiarazione pubblica di volere nascondere, dietro un linguaggio-paravento, uno stato mentale ben noto al soggetto – maschera intesa ad evitare che la poesia riveli apertamente (tramite ciò che Pasolini definì i suoi *lapsus*, ma che è invece tecnica ben

[3] Si veda, sul *non-sense*, Lisa Zunshine, «How Nonsense Makes Sense. *The Hunting of the Snark*», in *Strange Concepts and the Stories They Make Possible: Cognition, Culture, Narrative*, Johns Hopkins University Press, 2008), pp. 133-141 and 146-156.

costruita), pensieri concreti e veri sentimenti.

Da queste premesse, elaborerò in questo saggio un'analisi del rapporto tra *logos*, afasia del linguaggio e spazialità poetica nella poesia di Rosselli come resa della crisi del contesto attraverso la manipolazione del mezzo linguistico. Le osservazioni che seguono individuano una tendenza citazionista nella poesia di Rosselli de *La libellula* (1958) e *Serie ospedaliera* (1963-65), influenzata dallo sperimentalismo di Dino Campana. La tendenza collaterale è quella di destrutturare lo spazio testuale del *logos* per ricostituirlo in una spazialità afasica e straniata; dunque, operando una fusione delle prospettive descritte, la poesia apparirà, da una parte, come risposta emotiva e psichica all'ambiente (Mauron) e dall'altra come sintesi di tecniche e maturità acquisite e portate avanti in modo programmatico, che s'innesca a partire da un livello proto-cognitivo. Quando il poeta diventa consapevole di essere pervenuto ad una volontà di discorso, in cui si concretizzano date tecniche, cognizioni e disposizioni mentali – condizioni che, una volta realizzate, possono perfino essere trascese – le dinamiche tra linguaggio, esperienza formale, ideologia, ed estetica, si fissano in uno stile, che sintetizza tutte le complesse problematiche dell'Io. L'«inconscio» trasfuso in poesia è, dunque, resa dell'incontro tutt'altro che casuale tra intelligenza cognitiva, genio creativo ed emotività, nell'orizzonte sempre possibile del trauma (individuale e della storia collettiva).

Anche quando la poesia sia acquisita *by proxi*, sul piano della produzione, ovvero non poetando, essa è attività mai passiva, sul piano della ricezione, in quanto il lettore, come destinatario del discorso poetico dell'autore, compie una continua rielaborazione dei suoi contenuti formali e di messaggio. Il lettore, pertanto, contribuisce a conferire senso al testo, filtrandolo attraverso la propria intelligenza, sensibilità, cultura: malgrado ciò, certa poesia Novecentesca si presenta più impenetrabile di altre e questo è certamente il caso del poemetto *La libellula*. Decifrare i messaggi all'interno del discorso poetico globale di Rosselli non è, infatti, compito facile né per il lettore né per il critico.

La lingua che si traduce in scrittura è un itinerario macchinoso – affettivo, esistenziale, ideologico, politico, e psichico, innanzitutto – che implica un percorso e dei modi che abbiano una vicenda d'evoluzione dai molteplici e mai garantiti esiti: così la poesia, che è esperienza, fatica, apprendimento e comunicazione dei passi compiuti, delle tracce seguite e di quelle lasciate dal poeta sul proprio cammino. Questo percorso, o viaggio, assume, di volta in volta, una data forma, ha delle tappe sue proprie, delle svolte, parole-chiave, e vive anche dei rapporti interni a queste componenti. La forza espressiva del linguaggio poetico non è solo

assicurata dalla competenza lessicale di un dato scrittore, ma dalla sua intensità percettiva, dal suo occhio come capacità di selezione dei segni da comunicare: è dunque unione di tecnicità e raffinatezza concettuale.

Coincidenza (o conflitto) di contenuto e forma, che assorbe e irradia intertestualmente altre sfere dell'esperienza scritturale, la poesia vive dell'intensità delle contraddizioni tipiche della vita che si manifesta oltre i codici della *ratio*; utilizza il generico come lo specifico, legami logici, che d'improvviso possono tradire lo schema iniziale e diventare equivoci, generando sorpresa e perfino *non-sense*. Quando volesse farsi messaggio esplicito, la scrittura poetica, quale istanza comunicativa, stabilisce contatti significativi con il mondo degli altri, di cui sempre ha bisogno: viene a un tacito patto con l'esterno, negozia la sua gamma di sistemi extralinguistici, il tempo e il luogo in cui, per esistere, la sua verità ha luogo. Ciò tuttavia avviene a vari gradi di negoziazione. Nello sperimentalismo, ad esempio, l'istanza comunicativa è in genere dissimulata, o data in modalità radicali.

In *The Logic of Meaning* (1969), Gilles Deleuze mette in evidenza, bergsonianamente, come il senso delle cose dipenda dal non-senso. Ciò avverrebbe a causa dell'attuale carenza di idee universali, che consentono alle realtà di superficie (ovvero l'apparenza priva di profondità) di avere la meglio su quelle collocate a livelli più profondi. Queste profondità al di sotto delle unità linguistiche, si distenderebbero come una landa di sabbie mobili, asemantiche, prive di significato, le quali impedirebbero l'instaurarsi di una opposizione autentica e significativa tra il mondo concreto e l'universo verbale, ovvero tra il simulacro di realtà scomparse e il loro eventuale significato di base. Ciò comporta, inoltre, la scomparsa di un linguaggio metalinguaggio, non essendoci profondità di senso oltre l'aspetto formale di superficie. In breve, l'unico senso possibile risiede nel simulacro stesso. Da questa angolazione teorica, la poesia moderna è assunta come testimonianza della dimensione antagonista della realtà: parla della ragione come della follia e tenacemente mantiene fede alla concordanza di opposti – concordanza che Deleuze dà per scontata da una prospettiva negativa, che vede gli opposti assimilati e indifferenziati. Parlando del senso che riusciva o meno ad attribuire a certi suoi testi, rileggendoli magari in pubblico a mesi o anni di distanza, la Rosselli aggiungeva: «l'unico momento di assoluta sicurezza è mentre sto scrivendo» (in *Clandestino*, p.11). Rosselli negava la possibilità di reinterpretare a distanza, con la stessa coerenza dell'atto creativo alla sua origine, il proprio uso estemporaneo, circostanziale del linguaggio poetico, manifestazione di quella superficie, o forma espressiva, di cui parla

Deleuze. Ella negava, in tal modo, la valenza universale del dire poetico in senso metafisico, simbolico, assoluto. In un'intervista con Giovanni Salviati, del 1991 pubblicata su *Clandestino*, dal titolo «Dal linguaggio dinamico della realtà», la Rosselli così autodefiniva la sua scrittura: «La mia lingua poetica può avere persino intenti filosofici, ma simbolici no. Con *Variazioni* è stata forse l'unica volta in cui ho avuto la sensazione di potere agire sulla realtà tramite la poesia.» (*Clandestino*, 1/1997, p. 11).

Il linguaggio poetico è costituzionalmente instabile, ambiguo; si esprime attraverso immagini e locuzioni astratte, è figurativo, ed insieme speculativo, trama una combinazione mai stabile di modi e d'usi. Questa elusività non va considerata indice di disordine, quanto piuttosto di progettualità, essendo legittimazione di scelte individuali che il poeta sa essere arbitrarie. Si tratta di un'ambiguità produttiva che appunto invita a intercettare una logica, un ordine, nell'apparente disordine. (Fortini) O almeno questa parrebbe essere una delle possibili esperienze della scrittura poetica. In quanto pensiero della forma che si traduce in comunicazione, la poesia è fenomenologia mediata dal soggetto, possibilità che s'incista in una vicissitudine estetica, che è, al contempo, d'immanenza e trascendenza. La pagina, come luogo di questo scambio, è, in qualche senso, il corpo stesso della percezione veicolata, un corpo che ha coordinate sue proprie; queste sono, come s'è detto inizialmente, parzialmente psichiche, modi d'essere che il linguaggio è chiamato a tradurre. La parola poetica ha occhi spalancati sul mondo che comunica, concretamente e per astrazioni, ma ciò non implica alcuna vocazione all'efficienza. La poesia può, infatti, aspirare ad una condizione sregolata, invalida: il suo linguaggio può farsi afasia. In Rosselli, questa sregolatezza possiede una trama di squarci immaginativi, trasfigurati da una condizione/modalità farneticante della voce narrante, contraddistinta da un linguaggio *volutamente* ossessivo, che definirei afasico, il quale si spinge oltre le regole del senso, pur non abbandonando spazi e tempi storici («pronta sarò riceverti con tutte le dovute intelligenze»). Questo genere di afasia non è prodotta da una deficienza nella percezione dell'Io, quanto piuttosto di una sua iper-funzione, che ne devia e amplifica i contorni, come in questa strofa da *La libellula. Panegirico sulla libertà* (1958), che è anche una dichiarazione di poetica. Bisogna, per capirne l'intertesto, citare un passo di Carlo Emilio Gadda, suo modello tacito, da *Teofilo* e metterne in relazione l'uso metacritico dell'immagine della libellula con il tema conduttore del poemetto:

> La vendetta salata, l'ingegno assopito, le rime
> denunciatorie, saranno i miei più assidui lettori,

creatori sotto la ribelle speme; di disuguali
incantamenti si farà la tua lagnanza, a me, che
pronta sarò riceverti con tutte le dovute intelligenze
col nemico, –come lo è la macchina troppo leggiera
per tutte le violenze.

Pier Paolo Pasolini così commenterà questa scelta di stile: «In realtà questa lingua è dominata da qualcosa di meccanico: emulsione che prende forma per conto suo, imposseduta, come si ha l'impressione che succeda per gli esperimenti di laboratorio più terribili, tumori, scoppi atomici. (...) Sicché la lingua magma – la terribilità – è fissa in forme strofiche tanto più chiuse e assolute quanto più arbitrarie.» (P.P. Pasolini, 1963). E Pier Vittorio Mengaldo aggiungerà: «Scrittura-parlato intensamente informale in cui per la prima volta si realizza quella spinta alla riduzione assoluta della lingua della poesia a lingua del privato». Del 1976, la raccolta *Documento* contiene opere composte tra il 1966 e il 1973. Nel 1981, viene pubblicato *Impromptu*, un poema diviso in tredici sezioni, e nel 1983, *Appunti sparsi e persi*, scritti tra il 1952 e il 1963. Nel 1992, appaiono in raccolta i versi di *Sleep*, in inglese.

Appare opportuno a questo punto spendere qualche parola sull'intenzionalità rosselliana, la quale, oltre ad intendere una data serie di messaggi da comunicare al lettore, mette in atto criteri interni di decifrazione molto complessi, richiamando, ma spesso violando con incontri e scontri di codici diversi e con la ironizzazione parodistica, da una parte, la tradizione poetica con i suoi codici di riferimento e, dall'altra, anche il linguaggio quotidiano, con effetti di sovrapposizione ed interferenza reciproca. Altrettanto spesso, nella poesia rosselliana, si assiste a fenomeni di transcodificazione, per cui il significato di un verso si comprende meglio facendo riferimento ad altri codici primari, come ad esempio la ripresa, da un punto di vista abilmente traslato, dei temi e dei significati della sfera religiosa:

Sapere e tacere e parlare e vibrare e scordare e ritrovare l'ombra di Jesù che seppe torcersi fuori della miseria, in tempo giusto per la carne di Dio, però lo spirito di Dio, per la eccellenza delle sue battute, le sue risposte accanitamente perfette, il suo spirito randagio.
(*La libellula*)

Rosselli si pone, in tal modo, come autrice di una scrittura contenente codici e sottocodici d'intricata decodificazione, ricorrendo ad una vasta

gamma di soluzioni formali, con un sottrarsi e ritrarsi della scrittura intorno alle forme canoniche del linguaggio poetico. Si tratta spesso di meccanismi di inversione e sostituzione, che hanno attinenze con il linguaggio afasico. Partendo dalle condizioni strutturali della lingua, Roman Jakobson ha ipotizzato due diversi tipi di afasia che la psichiatria ha in seguito verificato. L'afasia come o perdita della funzione selettiva o della funzione associativa del linguaggio in senso strettamente logico.[4] Si noterà come nei versi afasici della Rosselli, la voce narrante, nonostante continui a poetare, a parlare, dunque a volere comunicare, sembri esercitare un controllo solo marginale sulla miriade di significati che gravitano intorno alle metafore e alle metonimie che impiega o che salgono in superficie dal pozzo della coscienza. Per contrasto, si noti invece la lucida metapoeticità di quest'altra poesia da *Serie ospedaliera*, che gioca anche un suo ruolo di tragica, «post-classica» teatralità[5] («vidi le muse affascinarsi, stendendo veli vuoti sulle mani»):

> Cercando una risposta ad una voce inconscia
> o tramite lei credere di trovarla — vidi le muse
> affascinarsi, stendendo veli vuoti sulle mani
> non correggendosi al portale. Cercando una riposta
> che rivelasse, il senso orgiastico degli eventi
> l'ottenebramento particolare d'una sorte che
> per brevi strappi di luce si oppone — unico senso

[4] Per una sintesi della risposta italiana alla psicocritica di Mauron, si veda: Michel David, *Letteratura e psicoanalisi*, Milano: Marzia, 1967; Claudio Scarpati, «Critica e psicocritica», in *Vita e pensiero*, 50, 5, 1967, pp.548-50; Renato Barilli, «La parte inconscia e quella malata», *Corriere della sera*, 12 marzo 1967; Andrea Frullini, «La psicocritica di Mauron», *Tempo presente*, 12, 7, 1967, pp. 51-3; e infine Michel David, «La critica psicoanalitica», in Maria Corti e Cesare Segre (a cura di), *I metodi attuali della critica in Italia*, Torino: RAL, 1970, pp. 115-32.

[4] La metafora e la metonimia sono, secondo Jakobson, aspetti essenziali della lingua, indispensabili alle operazioni primarie di selezione e combinazione di unità linguistiche atte alla formazione di unità di significato più complesse. Un individuo che soffra di disordini associativi (di similitudine) o di un'incapacità di costruire metafore, mostra una difficoltà nella selezione termini appropriati, e dunque impiega al loro posto termini «a sorpresa». Mentre gli individui che soffrono di una carenza di continuità mostrano una difficoltà nei confronti della natura associativa o metonimica del linguaggio, e si esprimono in modo da mettere in evidenza una perdita delle gerarchie linguistiche. Inoltre, Jakobson impiega questi due aspetti dei disordini afasici per connetterli a una tipologia letteraria, come quella della poesia simbolista, la quale è prevalentemente metaforica. A questo si aggiungono i meccanismi onirici di condensazione e dislocazione, desunti da Freud, come processi metaforici.

[5] La definizione è impiegata dalla stessa Rosselli nell'intervista condotta da Giovanni Salviati, «Nel linguaggio dinamico della realtà», in *Clandestino*, I, 1997, p.12.

> l'azione prestigiosa: che non dimentica, lascia
> i muri radere la pelle, non subisce straniamenti.

Rosselli afferma questa logica «che non dimentica», «non subisce straniamenti», e lo fa in modo sperimentale, come conferma il teso, asimmetrico recitativo («brevi strappi di luce») in cui produce un poemetto come *La libellula* (1958): all'espressione di un'idea (poetica) fa subentrare un'elevata densità di figure retoriche, quali occasioni fornite dalla lingua, mai rinunziate. Così sceglie un termine anziché un altro in modo apparentemente arbitrario, o scambia una data parola con un'intera espressione dal vasto menù paradigmatico che la lingua offre. Al contempo associa sintagmaticamente una parola arbitraria ad un'altra parola altrettanto arbitraria al fine di generare senso. Le possibilità di queste scelte selettivo-paradigmatiche, afferma Jakobson, fondano la creazione delle metafore, in quanto offrono questa possibilità di libera sostituzione, come nel caso del verso «non si ride se la gioia è una giostra disoccupata» (*La libellula*), laddove «giostra» sta per «esistenza disoccupata», e lo stesso accade con le possibilità delle scelte associativo-sintagmatiche che creano una ricchezza metonimica, come nel verso «rovina l'inchiostro che si fa beffa della tua ingratitudine» (*La libellula*). Ne deriva una spiccata ricchezza simbolica e immaginifica, essendo, il linguaggio non partecipe dell'obbedienza alle norme imposte dallo strumento. Questo avviene a partire dal non rispetto del sistema convenzionale più vistoso della lingua, la sua sintassi – che viene distorta e riattivata all'interno di strutture mobili a variazione, costruite su complesse concatenazioni di frasi e periodi. A proposito del sistema alla base di *Spazi metrici*,

Al fine di illustrare lo stile afasico della Rosselli, con il suo intenso sistema di nessi e di rimandi ad un vastissimo macrotesto poetico, ritengo utile precisare – ricorrendo alla nozione che Michael Foucault ha della *discontinuità* della storia e della lingua – che la struttura epistemica alla base della sua scrittura sembra negare, paradossalmente in tal modo esaltandole, sia le cose sia le parole che esse rappresentano, alludendo invece alla grammatica nascosta, preposta alla loro relazione. Affrontando questioni di infra e intertestualità, Rosselli definiva così o suoi procedimenti linguistico-scritturali: «la lingua in cui scrivo volta a volta è una sola, mentre la mia esperienza sonora logica associativa è certamente quella di tutti i popoli e riflettibile in tutte le lingue». Partendo dalla polifonia degli idiomi appresi, la Rosselli si avvalse, dunque, di questa ricca varietà di materiali linguistici, per ricondurli all'amalgama postmoderna, a cui faceva riferimento nella sua nota critica

Pasolini. Pertanto, si può parlare di una versificazione apparentemente sciolta, ma al fondo salda e coerente, traccia di una «logica associativa» che, sistemata in poetica, riconosceva all'assemblaggio lo spirito autentico del moderno postumo, come nelle liriche di *Variazioni belliche* (1959) e *Diario ottuso* (1968):

> (o vita!)
> non stoppano, allora sì, c'io, my
> ivvicyno allae mortae! In tutta schiellezze mia anima
> tu ponigli rimedio, t'imbraccio, tu, -
> trova queia Parola Soave, tu ritorna
> alla compresa favella che fa sì che l'amore resta.

La destituzione dell'Io, il suo andare verso la «mortae», è parodiato dall'uso gergale del linguaggio («sciellezze») che devia verso l'interno la direzione imposta dalla volontà al soggetto, come nelle forme schizoidi. La dissoluzione dell'equilibrio mentale che avviene nelle estreme crisi psicotiche si ricompone nel linguaggio poetico come «Parola Soave» che non è debitrice se non in modo obliquo alla poesia surrealista («Sono metafore che ho imparato a *trascrivere* con lo studio del surrealismo»; *mio il corsivo*).[6] Importante in questa dichiarazione della Rosselli la sorpresa che la stessa autrice mostra nei confronti del proprio linguaggio ne *La libellula*, che definiva «trascritto», come se appartenesse ad una persona altra da sé (suggerirei, forse, l'ipotesi di una poesia coordinatasi come testimonianza: del linguaggio di un paziente psichiatrico? Della madre stessa dell'autrice?) L'improvviso manifestarsi della «favella» ardente, libera e scellerata, a scapito della realtà, non è un'occorrenza insolita nei versi rosselliani. Anzi si dà come ipercoscienza della vocazione poetica, avvertita come responsabilità («alla compresa favella che fa sì che l'amore resta»). Ne deriva che l'attitudine di questa ossessiva ipercoscienza linguistica condizioni direttamente il giudizio sulla realtà anche nel lettore quale esito di una complicazione comunicativa ineludibile. Il giudizio ordinario viene ad apparire superfluo, ingombrante, perfino in qualche senso difettoso, carente, dinanzi a questo sistema di controllo autoflesso, che genera una dinamica di continuo sospetto verso il reale («mia anima» […] «tu ponigli rimedio, t'imbraccio, tu»). *La libellula*, il poemetto del 1958, infatti recita:

> E cos'è quel
> lume della verità se tu ironizzi? Null'altro

[6] Ivi, p.13.

> che la povera pegna tu avesti dal mio cuore lacerato.
> Io non saprò mai guardarti in faccia; quel che
> desideravo dire se n'è andato per la finestra,
> quel che tu eri era un altro battaglione che
> io non so più guerrare; dunque quale nuova libertà
> cerchi fra stancate parole?

Le immagini di guerra sono quelle di una lotta che, combattuta internamente e in modo radicale, ora dubita dei propri esiti e strumenti («quale nuova libertà cerchi fra stancate parole?»). Louis Sass, in *Madness and Modernism* (1992), indica la presenza, e la cura, di un «doppio registro», in quei fenomeni del linguaggio presenti nella schizofrenia. Nei versi de *La libellula*, la Rosselli propone un'identità delirante *altra da sé*, che rende il poemetto simile a un monologo drammatico, trascrizione di una follia a di cui è stata non già protagonista, ma spettatrice. Non si tratta di un'identificazione senza riserve, in quanto il testo sospende il giudizio, proponendo interrogativi («E cos'è quel/lume della verità se tu ironizzi?»). Due versioni della realtà per due registri, dunque, che tuttavia non godono dello stesso statuto. Uno è quello della scrittrice, l'altro dell'io narrante, fittizio, incredulo.

Ritengo utile citare l'osservazione di Charles Baudelaire sull'esistenza di un'estetica, o di un ordine, «impossibile da confinare in una definizione», inattuabilità, proprio per questo, fondante per la poesia. Il linguaggio della Rosselli si rifiuta di concedere giustificazione ai suoi nessi, di sistemarli in un organismo logico dichiaratamente metafisico, anzi li pone come rimemorazione, automatismo dell'esistenziale-affettivo. Ciò che lo stimola è la fenomenologia del ricordo, verbalizzato tramite catene associative solo ingannevolmente spontanee. Infatti, non si tratta di un abbandono della parola ai percorsi sconnessi della memoria, ma di una riconquista di ciò che sembrava destinato alla deriva, come accade alla mente afasica nella sua quotidiana lotta per la riconquista della facoltà della parola. Lo sperimentare, ovvero il vivere la parola 'soave' è esperienza comunicabile all'esterno, che restituisce i meandri della memoria personale e collettiva, frammenatta e dispersa, metaforizzata in infiniti rimandi e, quindi, ricongiungibile al cuore dell'afasia; esperienza, questa, forse, pre-verbale, appartenente alla libido pre-edipica, fuori e oltre la trappola logica del linguaggio quotidiano, e dunque abitatrice del procedimento poetico stesso:[7]

[7] Thomas E. Peterson, *«Il soggiorno in inferno» and Related Works by Amelia Rosselli*, Rivista di Studi Italiani, 17, 1, 1999, pp. 275-6. Peterson è stato il primo studioso della

> Non da vicino ti guarderò in faccia, ne da
> quella lontana piega della collina tu chiami
> la tua bruciata esperienza. Colmo di rimpianto tu
> continui a vivere, io brucio in un ardore che non
> può sorridersi. E le gioconde terrazze dell'invernale
> rissa di vento, grandine, e soffio di mista primavera
> solcheranno il suolo della loro riga cruente. Io
> intanto guarderò te piangere, per i valli
> del tuo istante non goduto, la preghiera getta tutto
> nelle sozze lavanderie di chi fugge: prega tu: sarcastica
> ti livello al suolo raso della rosa città di cui
> tu conosci solo il risparmiato ardore che la tua viltà
> scambiò. (da *Variazioni belliche*, 1959)

Come nota Keith Sagar, «tragic art is a sort of intentional schizophrenia, giving an intelligible context to experiences otherwise chaotic and terrifying, objectifying them in images and myths, distancing, creating a space for contemplation, transforming chaos into clarity or harmony.»[8] Si tratta di un metodo che, annientando lo spazio tra il significante e il significato, indica l'intima relazione tra l'individuo e il Caos attraverso un atto sacrificale: «Io brucio di un ardore che non può sorridersi.» La parola poetica viene, qui, offerta in forma di codice («le gioconde terrazze dell'invernale/rissa di vento, grandine, e soffio di mista primavera»), come a difendersi da un ascoltatore nemico, sembrando, la lotta per la vita, la preoccupazione primaria della voce monologante, come lasso ineffabile, incerto tra nascita e morte. Per questo motivo, in una simile esperienza esistenziale certo penosa («che tu chiami/la tua bruciata esperienza»), ogni verso sembra contenere un segreto, ma di eccellenza estetico-contenutistica del linguaggio, che si pone come crogiolo della metafora allo stato puro. Nella poesia della Rosselli, dunque, le norme che regolano la parola «soave» sono quelle che, pur dandosi in forma ludica, o folle, acquisiscono piena legittimità di senso, in quanto sistema attentamente congegnato di nuove modalità linguistico-espressive, le quali, essendo fittiziamente «afasiche», quindi simulate, artificiali, designano la poetica stessa della Rosselli. Tali norme non possono fare a meno del discorso come traccia di una nostalgia dell'indifferenziato, dell'arbitrario,

poesia di Rosselli ad avere evidenziato l'erotica dei suoi testi, oltre che la presenza di un registro espressivo influenzato dal surrealismo francese, e da Arthur Rimbaud, in special modo.

[8] Keith Sagar, *The Art of Ted Hughes*, Cambridge: Cambridge University Press, 1975, p.135.

del dominio del canto spogliato di tutta l'arroganza della retorica tradizionale. D'altra parte, chi cerchi un'analogia tra vita e poesia, noterà come la vita, nella lirica, varchi sempre la soglia della propria rappresentazione logica, per diventare discorso arcano di un Altro da sé. Al tema della parola «soave», si aggiunge quello più squisitamente psicologico della ricerca di una rigenerata identità artistica, la quale appare ricomposta solo dopo la sistematica scomposizione delle vecchie istanze liriche. Tale rigenerazione non è solo l'esito di una sbrigliata potenza fantastica, ma di un nuovo modo di pensare e verbalizzare l'essere, che si fonda nella sua stessa possibilità. La poesia parla appunto della fine di un discorso che non si può più dire e l'inizio di una prospettiva la quale, benché distorta e lesa, pure ha una valenza rivelatrice, rigeneratrice: «O rondinella che colma di grazia inventi le tue parole e fischi libera fuori...» I limiti del linguaggio e della funzione poetica sono in questi versi travalicati con leggerezza, come di una tragedia tradotta in autoparodia, o posta a distanza: la parola «soave», «la grazia», «l'invenzione», «il fischio» canzonatorio pagano il riscatto e offrono al linguaggio della Rosselli quella libertà espressiva che seppe amministrare in senso autenticamente nuovo.

LOGOS E SPAZIALITÀ POETICA

Riflettere sul tipo di spazio rinvenibile in una data opera è, in qualche senso, inevitabile, essendo lo spazio una dimensione che condiziona il *logos* mediatore dell'esperienza che lo scrittore fa di un dato luogo sia a livello psichico sia fisico. La poesia del primo Novecento, che vede la coerenza del *logos* farsi «scoria, detrito, residuo», registra, infatti, una fondamentale deriva della verità testimoniabile e del rapporto stesso dell'autore con il paesaggio che gli sta dinanzi. Ciò ha comportato la progressiva astrazione del reale, con la conseguente trasformazione dello spazio fisico in spazio testuale.[9] Il tipo di spazialità rintracciabile nella poesia di Campana ne rappresenta un esempio, con i suoi squarci desunti da scenari tutt'altro che unitari, restituiti in frammenti alla pagina, come si rileva negli spaccati spazio-temporali de «La notte»:

> Inconsciamente colui che io ero stato si trovava avviato verso la torre barbara, la mitica custode dei sogni dell'adolescenza. Saliva al silenzio delle straducole antichissime lungo le mura di chiese e di

[9]Cfr. Giorgio Fonio, *Morfologia della rappresentazione*, Milano: Guerini scientifica, 1995, p. 15.

conventi: non si udiva il rumore dei suoi passi. Una piazzetta deserta, casupole schiacciate, finestre mute: a lato in un balenìo enorme la torre, otticuspide rossa impenetrabile arida.[10]

Una stessa sinergia tra spazio e percezione lirica si riscontra nel poemetto *La libellula*, che estremizza l'instabilità semantica campaniana, dando luogo al crollo simbolico delle strutture del *logos* e alla creazione di un apparente *non-sense* («lascia che il coraggio si smonti in minuscole / parti»). In Rosselli, come in Campana, la prevalenza della poesia afasica crea un pretesto di dissoluzione della base razionale della parola, nei termini studiati da Jakobson, come ho indicato in una mia precedente analisi del linguaggio rosselliano ne *La libellula*. Qui, Rosselli stabilisce un'elaborata corrispondenza tra linguaggio della necessità («panegirico») e spazialità straniata in cui si libra la libellula della poesia,[11] nesso che si ritrova in *Serie Ospedaliera*, costruita su costanti retorizzate del linguaggio afasico. Entrambi i testi presentano strutture semionarrative,[12] basate sull'ibridazione dei linguaggi, sull'afasia linguistica e sulla ricorrenza di spazi d'oppressione, chiese, scantinati e reclusori. Impiegando un fitto extratesto di citazioni da Campana, Rimbaud, Scipione, e Montale, le due raccolte presentano dunque un moto disgregatore, che ci pare aderisca alla definizione del rapporto tra «senso del limite» e parola, offerta da Maurice Blanchot, ne «Il sapere del limite»:

> Le forze della vita bastano fino ad un certo punto. [...] Il limite segnato dalla stanchezza delimita la vita. Il senso della vita è a sua volta limitato da questo limite: è il senso limitato di una vita limitata. Tuttavia si produce un rovesciamento che si può sciogliere in vari modi. Il linguaggio modifica la situazione.[...] Il limite non sparisce, ma riceve dal linguaggio il senso, forse senza limiti, che voleva limitare: il senso del limite afferma la limitazione del senso e contemporaneamente la contraddice.[13]

[10]Dino Campana, *Canti orfici*, «La notte», (1914) a cura di F. Ceragioli, Firenze, Vallecchi, 1985, pp. 3-4: Il «balenìo» («della torre») è metafora di abbacinamento mentale, laddove il lemma «torre» potrebbe designare la memoria stessa, come metaforizzazione presente in innumerevoli istanze della poesia di Campana.
[11]*La libellula* venne pubblicata inizialmente in *Civiltà delle macchine*, del 1959, quindi reinserito nella rivista *Il Verri*, 8, 1963, pp. 41-62.
[12]Per struttura «semionarrativa», Greimas intende una sintassi narrativa, per così dire, «di superficie», sulla quale s'innalza «l'impalcatura-distribuzionale del materiale visivo» per lo sviluppo nel suo perimetro del linguaggio figurato.
[13]Cfr. Maurice Blanchot, «Il sapere del limite», in *Anterem*, Quarta serie, No. 57, 1998, p. 17.

Come Campana, Rosselli si rapporta, dunque, al mondo con forti figure di deviazione e scarto grazie all'assunzione di questo tipo di linguaggio che strania le cose nel loro contesto. Nelle poesie in cui questa caratteristica è più evidente, l'autrice fa in modo da comunicare l'impressione al lettore di esercitare un controllo solo marginale sui significati che gravitano intorno al *pozzo* della coscienza, come indicano metacriticamente i versi «Cercando una risposta ad una voce inconscia...» (SO), in cui il *logos* è incalzato dalla parola afasica. [14]

RECLUSIONE E ROMITAGGIO

Ne *La libellula*, un senso di angosciante reclusione pervade gli interni di edifici pubblici e provati, le cui anguste stanze, cucine, chiese, scantinati bui e corridoi separano il soggetto dall'esterno a cui aspira. Spazio materiale e spazio testuale appaiono strettamente correlati, potendo essere metafora l'uno dell'altro. Per contiguità semantica, la «camera» si collegherebbe alla strofe, la «visione a ritornello» al *refrain*, il «cerchio chiuso dei desolanti conoscenti» al gruppo letterario e al forzato retroterra comune, il «biascicare tempeste» allo scrivere versi afasici, il «giardino della mia figurata mente» al repertorio tematico, il «retro della bottega impestata» dove si «macellavano bestie» al laboratorio sperimentale, – ovvero alla «macchina troppo leggiera per tutte le violenze» – e, infine, la «vocazione ad una semantica revisione delle beghe», e l'essere «solitaria alle regioni didascaliche» all'esercizio dell'autoesegesi.[15] La sola patria possibile per la poesia è una dimensione territoriale, linguistica, artistica senza terra. Ogni altra forzatura è suo limite e reclusorio, contro cui intensamente il linguaggio figurato di Rosselli lotta e resiste, anche quando si tratti dei recinti imposi dalla sfera familiare e privata. Lo spazio come edificio nelle sue varie ambientazioni designa il senso unitario da cui il poeta «dalla ribelle speme» tenta la fuga sia ne *La libellula* sia in *Serie ospedaliera*. Considerato che lo spazio è definito in base al rapporto che ne instaura il soggetto, cercheremo ora di speculare sull'identità del soggetto che dà voce al «panegirico della libertà».

Corpo e spazio nella poesia rosselliana s'interpellano

[14]Cfr. Erminia Passannanti, «La poesia dell'afasia linguistica: una nota su Amelia Rosselli», in *Punto di Vista*, NO 39, Gennaio-Marzo 2004, Padova: Libreria Padovana Editrice, 2004.

[15]L'immagine suggerisce un linguaggio «macchina», che «urla più forte della mia sensata voce».

incessantemente. Di chi é la voce che risuona in queste stanze e dentro il corpo? Nel poemetto del 1958, gli spazi chiusi sono abitati da una persona sottomessa ad un ordine non identificato, sorta di reclusorio che la detiene insieme ad altre infelici. Confinata tra le mura di questa struttura gerarchica e disciplinare, la voce poetante si esprime in codice come a suggerire la necessità di sottrarsi ad una continua sorveglianza. In questo spazio di «miserabile sorte» la *dramatis persona* coincide in parte con l'autrice e in parte con *alter ego* influenti sull'allora giovane Rosselli. Le influenze riscontrabili nel linguaggio de *La libellula* sono essenzialmente la madre, Marion Cave, a lungo sofferente degli esiti di due ictus, morta nel '49, la nonna, Amelia Pincherle Rosselli, drammaturga deceduta nel '54, e, per evidenza testuale, il binomio poetico Rimbaud-Campana. Sofferente ed alienata, la voce poetante manifesta afasia e logorrea, sintesi di linguaggi avanguardistici, le cui assurdità contribuiscono a formare una singolare mescolanza glottologica. In questo destabilizzante contesto linguistico, il soggetto disorientato («Io ne ho perso le vie»; «Io non posso ricordare») si dice autrice di versi *ottogenari* (SO), mentre sostiene di avere bisogno d'aiuto («sollevamento di peso») perché gravemente malata («Non so se io sì o no mi morirò», LIB). Descrive la propria vita come un «gracile cammino», metafora di una condizione patologica che potrebbe essere – come per Rimbaud o Amelia Pincherle Rosselli – un'artrosi ulcerante alle ginocchia. Inoltre, implora la vicinanza di una giovane interlocutrice, Esterina, o anche la campaniana «Chimera», evocata con cadenze ossessive («E io ti chiamo e ti chiamo e ti chiamo chimera. E io ti chiamo e ti chiamo chimera», LIB;[16] «Le mie forze sono prese dal tuo volare via come una caramella», SO). Immaginiamo ora che la giovane evocata («tu», «Esterina», «Ortensia», la stessa poesia) sia la giovane poesia, Amelia, come indica l'epifonema «O vita breve, tu ti sei sdraiata presso di me che / ero ragazzina e ti sei posta ad ascoltare su / la mia spalla, e non chiami per le rime» (LIB, mio il corsivo).[17] L'uso del verso libero, in Rosselli, accompagnato dal recitativo prosastico, che scava nel senso logico delle parole comunemente intese, e le ricolloca, con inesauribili echi e rimandi extratestuali, all'interno della relazione infuocata tra arte e dominio, rappresenta la malta comunicativa che connette interiorità ed esteriorità: «Questo giardino che nella mia figurata / mente sembra voler aprire nuovi piccoli / orizzonti...»[18] I modi dell'espressione afasica che esplodono dentro il discorso poetico come un corto-circuito, evidenziano elementi

[16] LIB, p.28.
[17] LIB, p.14. «Vita breve» è metafora di gioventù.
[18] L'espressione «malta comunicativa» è di Franco Fortini (*Pittura e prosa*, Archivio Studi Fraco Fortini).

fono-prosodici di forme gergali, attinte dal toscano, insieme ad anglismi e francesismi. A livello cognitivo, il soggetto manifesta nozioni di poesia, musica e pittura, disturbate da amnesia, lapsus («col suo violino attaccava un *paesaggio*», SO) e afasia («la mia mente loquace», SO). A livello comportamentale, evidenzia eccessiva arrendevolezza o, al contrario, improvvisa ostinazione, disillusione, insieme ad una certa coazione a ripetere, misantropia, inquietudine, ed ostilità verso l'ambiente e gli altri. Ma mostra, allo stesso tempo, seduttività, fiducia ed illusione amorosa. Il suo parlare si connota su un piano di arguta originalità, basandosi su uno stretto rapporto ritmico e fonico della parola poetica con la musica. Manifesta alterazioni (non già diminuzione) delle capacità logiche, disorientamento spazio-temporale e una crisi generale dell'identità («questa mia virile testa [...] saprai chi sono; la stupida ape che ronza», LIB). Tali spostamenti, che portano la voce monologante all'accennato metaforismo, in particolar modo a confondere la causa con l'effetto, il concreto con l'astratto, e viceversa, offrono ampio spazio all'uso della metonimia, spesso affiancata alla sinestesia. Riferimenti incongrui o fantasiosi emergono anche rispetto all'età che il soggetto dichiara, o ricorda di avere («Io sono grande e piccola insieme»; «dissipa tu la mia fanciullaggine», «la mia vecchiaia senza amore», LIB). Evoca, infine, strutture architettoniche di dimensioni e funzioni contrastanti – chiese, case e caseggiati, ospedali, ponti – o spazi aperti come campi di grano, abissi e vette. Questa *dramatis persona* solo apparentemente vecchia e inabile – ma in realtà contigua e perfino sovrapponibile per molti aspetti alla stessa Rosselli, è la lingua affabulativa del poemetto. Il contrasto tra gioventù e vecchiaia («questo mio vecchio corpo», SO) rivela che, paradossalmente, è la vecchiaia a possedere dinamismo anche grazie al rapporto maturato con i suoi codici straniati della parola afasica e a sapere rapportarsi allo spazio poetico, costruito come attualità e memoria. È il «doppio» malandato, infatti, che si spinge fuori di casa e immagina di correre libera, «vendemmiando», «sibilando come il vento» negli spazi aperti dei campi e del cielo. Il «corpo dalle mille paludi» (SO), relegato ad un luogo di sfortuna, malinconia e inquietudine, al contempo, deve testimoniare la sua condizione da un posto che percepisce simile ad un «inferno», una «stalla», un «pozzo» di follia e una «miniera», laddove quest'ultima allude nuovamente ad uno spazio ricavato dalla biografia di Campana. La voce «stancata ed ebete» si dice «tenuta contro le mura delle [mie] bugie», necessarie a proteggersi e che, nondimeno, inchiodano a scomode evidenze. Sul piano metaforico, «mura» e «bugie» si equivalgono: mentire è una «roccaforte» contro i rivali, che non impiegano gli stessi codici espressivi. In quest'atmosfera di malattia e minaccia, il *logos* è incessantemente dissolto da catene associative. La voce

narrante annuncia la sua prossimità o lontananza all'extratesto campaniano d'immediato riferimento, che ora si dissocia ora ritorna come *refrain* assillante: «Non so se *tra le pallide rocce* il tuo sorriso / m'apparve, o sorriso di *lontananze* ignote, o se / tra le tue pallide gote *stornava il ritornello* / che la tempesta ruppe su la testa rotta.»).[19] Lo spazio, posto tra rocce e sorrisi, pone interrogativi su questioni solo apparentemente astruse, che riguardano il linguaggio, la memoria storica, i dubbi esistenziali, la fede, l'amore, la perdita della coerenza, il ruolo della poesia.[20]

> Seguiamo ora il soggetto mentre si avventura fuori dagli interni che la segregano: «Sempre seguita dalle mosche, tornando / a casa vidi la finestruola, sporgersi / dal caseggiato vuoto.»[21]

La scena presenta un ambiente industriale, quale cosmogonia di una periferia dove l'erba cresciuta a stento tra il cemento degli edifici è metafora delle difficoltà del poeta a perseguire la verticalità. Il suo viaggio va verso un luogo ignoto fatto di detriti e macerie, senza apparente profondità. Rosselli descrive un romitaggio disperato e insieme d'insensata allegria tra blocchi di case anonime – girovagare che rammenta la condizione esistenziale del poeta vagabondo, o dell'ignavo inseguito da insetti («seguita da mosche»). La spazialità rosselliana ricrea, come si diceva, l'estetica del romitaggio di Rimbaud e Baudelaire, dove il poeta sfiora solo marginalmente le strutture urbane in cui s'imbatte. Il bisogno di libertà ed autogestione, tipico del poeta *flâneur*, impone la dissoluzione dei perimetri entro cui si muove lo stesso segno linguistico che accompagna il soggetto nel mondo. Gli spazi privati e pubblici sono chiamati a partecipare ad un evento psichico grave, creando un parallelismo tra la crisi dell'Io e la desolazione del «caseggiato vuoto», in cui si aprono stacchi di realtà («finestruole»). Il soggetto non è passivo dinanzi alla propria reclusione, né meramente monologante, e considera, in modo interrogativo, la necessità di evadere dal suo «tugurio scomposto», affidandosi alla «vocazione ad una semantica revisione» del reale: «io vedo ancestrali / dei dal tetto». Inoltre, la sua memoria conserva la capacità di estrarre il linguaggio poetico dalla sedimentata «miniera» dell'esperienza («logori fanciulli / che stiravano *altre* membra / pulite come il sonno, in vacue / miniere»), che mai appaga il desiderio («un vaso di tenerezze mal esaudite»). «Questo corpo vecchio», «stretto in *mille* schegge», che si disfa in «*mille* paludi», si presenta quindi come uno spazio profondo e ricco («miniera irrequieta»). Come si può

[19]LIB, p. 20.
[20]Cfr. Alfonso Berardinelli, «Una casa inabitabile», in *Panorama*, 15.1.1988.
[21]SO, p. 93.

constatare dai versi citati, i contenuti sedimentati del linguaggio poetico rosselliano, presenti nella struttura prosastica del poemetto, vanno incontro ad incessanti processi di metamorfosi, stravolgendo la fisionomia lessicale, metrica, sintattica, e retorica degli enunciati. L'espressivismo della forma è posto dinanzi ad ogni altra priorità stilistica, senza tuttavia ridursi a pur suono, o consegnando il livello del contenuto ad un anarchismo espressivo; sicché il lettore avverte un costante rinvio del linguaggio figurato al contesto storico, oltre ad un appello all'interpretazione della problematica dimensione autobiografica che il testo veicola. Come scrittore, fare cadere la scelta su un dato linguaggio, obbedire a delle regole di un determinato genere, svilupparne lo stile, fino a identificarvi dentro la propria voce, implica «scegliere» un certo tipo di destinatario:[22] va da sé che Rosselli negli anni Sessanta non si pone dinanzi ad un destinatario comune, ma ad uno straordinariamente abile, che sia disposto a riconoscere la dimensione criptica del suo complesso messaggio scritturale. Il lettore destinatario della poesia è sempre implicitamente chiamato a sottoscrivere una sorta di patto con l'autore, data la peculiarità della parola poetico. Come nota Guido Mazzoni, il lettore che si cimenti nell'interpretazione puramente tecnico-linguistica di versi come «Carta da bollo per gli incendiati un papavero...» (*Serie ospedaliera*, 1969),[23]

> presto esauriti i primi tentativi, [...] capisce che ogni parafrasi è destinata all'approssimazione, perché la sintassi non obbedisce a regole pubbliche e oratorie, ma private e mentali. Per le stesse ragioni, se provassimo a scomporre la *dispositio* del testo, ci accorgeremmo che il legame fra le parti è inesplicabile alla lettera: l'architettura delle frasi e il senso del componimento s lasciano intuire ma non si fanno ridurre alla grammatica e alla logica.[24]

A proposito delle percezioni che l'Io ha di sé rispetto allo spazio nelle sue dimensioni concrete e astratte, in «Teofilo», Carlo Emilio Gadda ha notato:

> Ognuno di noi è limitato, su infinite direzioni, da una controparte dialettica: ognuno di noi è il no di infiniti sì, è il sì di infiniti no. Tra qualunque essere dello *spazio metafisico* e l'io individuo (io-

[22] Cfr. Northrop Frye, *L'ostinata struttura: saggi su critica e società*, Milano: Rizzoli, 1975. Anche, N. Fry, *L'immaginazione coltivata*, Milano: Longanesi, 1974.
[23] Qui l'allusione è alla poesia di Sylvia Plath «Poppies in July» («Little poppies little flames») e alla di lei forzata ospedalizzazione. Si veda Edward Butscher, *Method and Madness* (1976).
[24] Guido Mazzoni, Sulla poesia moderna, Bologna: Il Mulino, 2005, p. 153.

parvenza, io-scintilla di una tensione dialettica universale) intercede un rapporto pensabile: e dunque un rapporto di fatto. Se una *libellula* vola *a Tokio*, innesca una catena di reazioni che raggiungono me.[25]

 Anche nella poesia di Rosselli il conflitto con la controparte razionale («le redini / si staccano se non mi attengo al potere / della razionalità») implica la valutazione della spazialità poetica come spazio metafisico quale valore imponderabile. *La libellula*, in particolare, traduce il bisogno di collocare la parola afasica all'interno di detti spazi di condivisione. Il *logos* è allora visto come una costruzione di mattoni, e il discorso afasico come la capacità di creare aperture che consentono visibilità e punti di fuga, pur rimanendo in quest'area perimetrale chiusa. Le citazioni da versi e temi campaniani riprendono l'opposizione tra il fabbricare con manipolazioni semantiche, il contenuto della poesia («fabbricare fabbricare fabbricare / preferisco il rumore del mare») e negarlo a favore dell'evasione dalla prigione del *logos*, visto sia da Campana sia da Rosselli come «monotonio» (Campana: *Canti orfici*, «La lunga teoria dei suoi amori sfilava monotona ai miei orecchi.» Rosselli: *La libellula*. «Egli parla di se stesso in un lugubre monotonio»). Rosselli crea dunque spazialità metapoetiche, che, esponendo il proprio genotesto, ripropongono la superdeterminazione e superconnotazione inconscia dei segni dei *Canti Orfici* (1914), di Campana, nel loro costituirsi come «fonti», «rocce», «lontananze ignote». Lo spazio testuale de *La libellula* si dissemina in tal modo di simboli sinistri di isolamento e inquietudine e allo stesso tempo gode di una contiguità poetica con Campana, come emerge anche da *Serie ospedaliera* (1963), («nella camera stavi»; «sdraiato sul letto»; «giacevi semidistrutto»):

[25] Cfr. Carlo Emilio Gadda, «Teofilo», in *The Edimburgh Journal of Gadda Studies*, 1953. *Mio il corsivo*. Gadda scrive: «Chi immagina e percepisce se medesimo come un essere «isolato» dalla totalità degli esseri porta il concetto d'individualità fino al limite della negazione, lo storce fino ad annullarne il contenuto. L'io biologico ha un certo grado di realtà: ma è sotto molti riguardi apparenza, vana petizione di principio. La vita di ognun di noi pensata come fatto per sé stante, estraniato da un decorso e da una correlazione di fatti, è concetto erroneo, è figurazione gratuita. In realtà, la vita di ognun di noi è «simbiosi con l'universo». La nostra individualità è il punto d'incontro, è il nodo o gruppo d'innumerevoli rapporti con innumerevoli situazioni (fatti od esseri) a noi apparentemente esterne. Ognuno di noi è limitato, su infinite direzioni, da una controparte dialettica: ognuno di noi è il no d'infiniti sì, è il sì d'infiniti no. Tra qualunque essere dello spazio metafisico e l'io individuo (io-parvenza, io-scintilla di una tensione dialettica universale) intercede un rapporto pensabile: e dunque un rapporto di fatto. Se una *libellula* vola a Tokio, innesca una catena di reazioni che raggiungono me.»

> Ma tu non ritornavi: giacevi semidistrutto
> in un campo di grano, aspettando il cielo.
> Io ti accompagnavo a casa, ti seminavo per
> gli oliveti, ti spingevo nel burrone, e poi,
> vedendoti morto, scendevo a patti.
>
> Nella camera v'era odor d'incenso, infiltrato
> dalla chiesa che madre silenziosa non negava
> che tu potessi apparirmi: visone squallida
> nelle ore scarse, visione a ritornello, respinto
> per la tua mano pericolosa.
>
> Nella camera stavi: sdraiato sul letto stretto
> ad apparirmi compagno, mentre te la passavi
> tutt'altro che vicino, in una casa dai bordelli
> chiusi solo per me. Nell'aria stessa vivevi! Nella
> casa piccola e scomoda apparivi, visitatore
> impossibile: a preordinarmi la giornata, a
> dirmi di scendere a patti. T'avessi lasciato
> nel campo! sorridente tendevi la mano ai nuvoli
> per poi tuffarti nel fondo.26

Allo stesso modo, in Campana, il binomio dentro-fuori stabilisce un nesso tra vita e morte:

> Ritorno. Nella stanza ove le schiuse sue forme dai velarii
> della luce io cinsi, un alito tardato: e nel crepuscolo la mia
> pristina lampada instella il mio cuor vago di ricordi ancora.
> Volti, volti cui risero gli occhi a fior del sogno, voi giovani
> aurighe per le vie leggere del sogno che inghirlandai di
> fervore: o fragili rime, o ghirlande d'amori notturni... Dal
> giardino una canzone si rompe in catena fievole di singhiozzi:
> la vena è aperta: arido rosso e dolce è il panorama scheletrico
> del mondo. (Campana, *Canti Orfici*, II, *Il viaggio e il ritorno*, 2.)

In entrambe le sequenze di versi, si nota un senso bidimensionale e distorto di spazialità che apre scenari di chiuse «camere» e aperti «giardini». In Rosselli, eccessi e contrasti rappresentano una relazione inferma tra il soggetto, la vocazione poetica, il «senso», che «giace semidistrutto», sospeso tra il cielo («tendevi la mano ai nuvoli») e l'abisso

[26]SO, p.71.

(«scendere a patti», «tuffarti nel fondo»). Il verbo all'imperfetto descrive un tentativo di individuare un percorso strutturale consuetudinario all'interno del sostanziale disordine della relazione tra il poeta e l'interlocutore tacito: «ti accompagnavo a *casa*»; «ti seminavo per gli *oliveti*»; «ti spingevo nel *burrone*»).

Ritornando all'equilibrio oppositivo de *La libellula*, alto e basso, vicino e lontano, dentro e fuori indicano lo spazio e i modi del fatale contatto tra l'esistenza e la sua negazione, dinanzi al quale la razionalità del *logos* si arresta, consentendo pericolosi nessi spontanei. «Camera» e «campo» non rappresentano tanto parametri topologici, quanto i luoghi stessi del *logos* e della parola afasica. Si possono altresì individuare alcuni connotatori coerenti, che restituiscono due principali isotopie interagenti: la «camera mortuaria», che designa le convenzioni stilistiche tradizionali («incenso», «chiesa», «silenziosa», «squallida») e l'«aria» o i «nuvoli» che indicano la libertà del linguaggio sperimentale. I vari significati imposti alla «casa» comprendono, da una parte, un luogo di contenzione con delle regole da rispettare (l'ospedale, l'ospizio, la prigione) e dall'altra un'heideggeriana casa del linguaggio come luogo, in questo caso, piccolo e scomodo, dell'essere. La contrapposizione degli interni di edifici pubblici e privati con lo spazio del cielo e dell'abisso, presente in entrambi i testi, sembrerebbe autorizzare sia a livello tematico sia stilistico, una lettura uniforme de *La libellula* e *Serie ospedaliera*. Tuttavia, mentre nella prima prevale la logorrea, nella seconda predomina il silenzio e l'ipergrafia. Sebbene stanca e disabile, la voce poetante, in entrambe *La libellula* e *Serie ospedaliera*, sa di dovere, e volere destituire il senso monolitico della casa della poesia. La rimozione degli elementi nello spazio è altrettanto significativa: «*Rimuovere* gli antichi angioli dai loro piedistalli / della pietà».[27] Nell'immagine dell'«angiolo» collocato su un piedistallo malfermo, Rosselli rappresenta la condizione instabile della «figurata» lingua. Il significato che si vorrebbe richiuso all'interno della «casa piccola e scomoda», o nei «cantinati» necessita infatti un «giardino» metaforico, che è un «paradiso per scherzo di fato»:

> Questo giardino che nella mia figurata
> mente sembra voler aprire nuovi piccoli
> orizzonti alla mia gioia dopo la tempesta
> di ieri notte, questo giardino è bianco
> un poco e forse verde se lo voglio colorare
> ed attende che vi si metta piede, senza

[27] LIB, p.26. Mio il corsivo.

> fascino la sua pacificità. Un angolo morto
> una vita che scende senza volere il bene
> in cantinati pieni di significato ora
> che la morte stessa ha annunciato con
> i suoi travasi la sua importanza. E nel
> travaso un piccolo sogno insiste d'esser
> ricordato – io son la pace grida
> e tu non ricordi le mie solenni spiagge!
> Ma è quieto il giardino – paradiso per scherzo
> di fato, non è nulla quello che tu cerchi
> fuori di me che sono la rinuncia, m'annuncia
> da prima doloroso e poi cauto nel suo
> crearsi quel firmamento che cercavo.[28]

La voce della «ribelle speme», che sogna di evadere dal «pozzo», s'immagina proiettata all'esterno del proprio «angolo morto» e del cerchio impossibile che la racchiude. Rinunciando a dare coerenza al proprio discorso, e grazie alla parola afasica, ridimensiona i confini del proprio spazio vitale, creando ora un «giardino» visionario ora un «firmamento». La dissoluzione dei limiti del *logos* è infatti la vera chiave di accesso alla poesia rosselliana inaugurata ne *La libellula*:

> [...] La
> vendetta salata, l'ingegno assopito, le rime
> denunciatorie, saranno i miei più assidui lettori,
> creatori sotto la ribelle speme; di disuguali
> incantamenti si farà la tua lagnanza, a me, che
> pronta sarò riceverti con tutte le dovute intelligenze
> col nemico, – come lo è la macchina troppo leggiera
> per tutte le violenze. [29]

Il «giardino della figurata mente» è il luogo dove è ancora possibile il dialogo e l'incontro tra poeti:

> [...] Allora sarà tempo tu ed
> io ci ritiriamo nelle nostre tende, e ritmicamente
> allora tu opporrai il tuo piede contro il mio
> avambraccio, e tenuemente io forse, ti spalmerò
> del mio sorriso appena intelligibile, se tu lo

[28] SO, p.59.
[29] LIB, p.16.

sai carpire [...]³⁰

Il soggetto continua a rivolgersi ad un interlocutore che invita sotto una tenda sistemata all'aperto, dove la parola cede il passo ad una comunicazione gestuale non propriamente agevole («tu opporrai il tuo piede contro il mio avambraccio»). Lo scopo di «ritrarsi» in un posto arioso, ma al riparo dagli sguardi estranei, è quello di tradurre la parola poetica in un nuovo codice «appena intelligibile». L'area perimetrale sotto la tenta delimita questo nuovo ambito. Il piede nudo richiama il contatto con il suolo, l'umiltà, il romitaggio. Rosselli presenta qui una spazialità idealizzata («dorate spiagge»; «campo di grano», «giardino», «paradiso»), che contrasta con i perimetri chiusi e angustianti dell'«angolo morto» e dei «cantinati». Nello spazio della tenda si pongono due modi dell'espressione, il primo che attiene al linguaggio comune («Egli parla di se stesso in un lugubre monotonio») e il secondo pertinente alla poesia:

Egli parla di se stesso in un lugubre monotonio,
io fiorisco i versi di altre altitudini, le esterne
noie, elucubrazioni, automobili; che mi prese
oggi nella fine polvere di un pomeriggio piovoso?
Sotto la tenda il pesce canta, sotto il cuore
più puro canta la libera melodia dell'odio.³¹

Il soggetto compie un movimento di disaggregazione fuori delle «quattro pittoresche mura» della dimora asfissiante che condivide con altre infelici. Dichiara che scriverà versi controcorrente, senza preoccupazioni d'ordine estetico, come indicano i campi semantici della malattia e della contaminazione:

[..] vuoi ch'io
mi chiarisca la gola tra queste quattro pittoresche
mura, fra la bottiglia di un latte divenuto rancido,
ed una vanità ben stufa, di sgranare le lucide
sue perle di sorrisi ancora non distribuiti.
E l'estetica non sarà più la nostra gioia noi
irremo verso i venti con la coda tra le gambe
in un largo esperimento.³²

³⁰Ivi.

³¹Ivi.
³² LIB, pp.15-16. Gli ultimi tre versi sono un ulteriore spunto di poetica.

Lo spazio sotto la tenda ideale è conquistato con violenza dai soldati:

> E se i soldati che irruppero nella tenda di
> Dio furono quella disperata bega che è l'odio;
> allora io avanzo il pugnale in un pugno stretto,
> e ti ammazzo. Ma è tutt'uno l'universo e tu lo
> sai! L'aria, l'aria pura, la malattia, e il sonnellante
> addio. [33]

In *Serie ospedaliera*, lo spazio che consente al soggetto di conoscere i limiti in cui si muove è quello tombale. L'essere «mummia» dai cui occhi escono «semi», «pianti, virgole, medicinali» rende tuttavia il germinare di questo corpo già «morto nella cassa», e tuttavia afasicamente creativo («fioritura»). L'espressione «fiorame in lutto» propone appunto l'idea del germinare della parola afasica nello spazio tombale.

«MORTA INGAGGIO IL TRAUMATOLOGICO VERSO»

> «Je rêvais croisades, voyages de découvertes dont on n'a pas de relations, républiques sans histoires, guerres de religion étouffées, révolutions de moeurs, dplacements de races et de continents: je croyais à tous les enchantements.» [Arthur Rimbaud, «Alchimie du verbe», *Une Saison en Enfer*, 1873]

Morta ingaggio il traumatologico verso
a contenere queste parole: scrivile sulla
mia perduta tomba: essa non scrive, muore
appollaiata sul cestino di cose indigeste

Incerte le sue pretese, e il fiorame in
lutto, ammonisce. Mitragliata da un fiume
di parole, arguisce, sceglie una via, non
conforme alle sue destrezze [...][34]

La parola, che prorompe come sbrigliata dall'assillo logico

[33] LIB, p.17.

[34] SO, p. 41.

(«mitragliata da un fiume di parole»), distrugge le «regioni didascaliche», alternando l'estrema saturazione al vuoto, la logorrea al silenzio. A conferma della nostra tesi sulla coincidenza tra spazialità poetica e parola afasica, si citerà Rosselli: «*La libellula* vorrebbe evocare il movimento quasi rotatorio delle ali della libellula, e questo è un riferimento al ritmo piuttosto volatile del poema». Il movimento delle ali, infatti, non può prescindere dall'aria che lo consente. L'attenzione all'aria e al cielo viene da una voce posta in basso, che è, o si crede, prossima alla morte, mentre riconsidera la vita come fantasia («le canzoni d'amore sorvolavano sulla mia testa»). La negatività della posizione supina («stesa sull'erba putrida») indica una patologia fisica e psichica («la mia testa ammalata»), che tuttavia non impedisce al soggetto di raccontare dove si trovi e a cosa pensi («biascicavo tempeste»):

> [...] Dunque
> come dicevamo io ero stesa sull'erba putrida
> e le canzoni d'amore sorvolavano sulla mia testa
> ammalata d'amore. E io biascicavo tempeste e
> preghiere e tutti i lumi del santo padre erano
> accesi. [...]35

«Dunque...» introduce un ragionamento che, con le modalità della *dispositio*, informa il lettore sul *chi*, sul *come* e soprattutto sul *dove* il soggetto si trovi («ero stesa sull'erba putrida»). Un sincretismo religioso pervasivo unisce vari temi esistenziali e filosofici all'interno di un luogo sacro: «tutti i lumi del santo padre / erano accesi». La citazione dall'*incipit* della *Divina Commedia*, che dice il soggetto in una fase critica, stabilisce un'analogia tra il vivere nel mondo con angoscia e l'albero infruttuoso («Nel mezzo di un gracile cammino [...] tu ti muori presso un albero infruttuoso, sterile»).36 Di là dal romitaggio attraverso luoghi noti e ignoti (con il «tram» del desiderio), ne *La libellula* esiste quindi anche una spazialità statica, fatta di dubbio e grave esitazione («E io / *lo so* ma l'avanguardia è ancora cavalcioni su / de le mie spalle e ride e sputa come una vecchia / fattucchiera, e nemmeno io so dove è che debbo / prendere il tram per arricchire i tuoi sogni...e le mie stelle.»). Il paradosso dell'avanguardia personificata dalla folle vecchia, degente in ospedale, introduce la nozione della rapida obsolescenza di movimenti e generazioni di poeti. La questione riguardante il *punto* di partenza d'ogni nuova poetica, si traduce nell'immagine di una fermata di «tram» da cui muovere

[35]LIB, p.13.
[36]Ivi.

per riuscire ad arrivare ai propri mezzi espressivi («le mie stelle»). Il *non sapere* dove sia esattamente il luogo in cui si trova la «fermata» del «tram» suggerisce un'anomala città senza servizi o una mente che ha perso la capacità di orientarsi ed esprimersi logicamente: «Non so cosa dico, tu non sai cosa cerchi. / io non so cercarti». Il punto di partenza smarrito è cercato nello spazio testuale: «cercando una risposta ad una voce inconscia / o tramite lei credere di trovarla».⁶⁰ Questo delirio di vagabondaggio campaniano si presenta «fatto di piccole erbe trastullate e perse nella terra sporca, io cerco / e tu ti muovi presso un albero infruttuoso, sterile come la tua mano». Il percorso scritturale è da una parte disseminato di impressioni che campanianamente ritornano sulla pagina con le modalità del *loop* («cerco il ritornello»), sia turbato da una sregolatezza avanguardistica. Dichiarando smarrito il senso della cosa, e del luogo dove rintracciare questo senso, la voce procede, infatti, ad un'autoanalisi *in situ* del proprio stato; spiega che per realizzarsi artisticamente deve sapere da quale punto ripartire. I livelli metacritici de *La libellula* e *Serie ospedaliera* a questo punto si fondano su due ordini di esigenze: da una parte, la necessità del poeta di svincolarsi dal miraggio della poesia contemplativa, *morendo* ad essa («lutto dei suoi grandi occhi e della canzone»),³⁷ dall'altra l'esigenza di definire spazialità straniate. Il poeta sperimentale, personificato da Campana, è raffigurato come un essere che corre libero, tenuto invano a bada dalle briglie di una razionalità prescrittiva: «Nessuno sa chi ci ha messo le briglie in bocca, / o chi ci ha tolto i cuscinetti dalla carrozza, / dalla sala aperta a tutti i fenomeni pur che / tu vi entrassi, chiuso con le biglie in mano.»³⁸

> [...] Ma nessun
> odio ho in preparazione nella mia cucina solo
> la stancata bestia nascosta. E se il mare che
> fu quella lontana bestia nascosta mi dicesse
> cos'è che fa quel gran ansare, gli risponderei
> ma lasciami tranquilla, non ne posso più
> della tua lungaggine. [...]³⁹

In una costante ricerca di disequilibrio, *La libellula,* partendo dal dato sensoriale offerto del pesante aroma d'incenso dalla «santa sede», e

³⁷ LIB, p. 99.
³⁸ LIB, p. 22.

³⁹ LIB, p. 13.

attraversando il lezzo delle spoglie camerate del «palazzo di carità», raggiunge la «giungla» degli «amarissimi sogni», mutando per sempre lo spazio in cui si muove l'Io poetico, affetto da *metaforica* «lebbra». I luoghi che erano chiusi conoscono nuove spazialità («sala aperta»), esprimendo insofferenza («non ne posso più / della tua lungaggine») verso ogni situazione coercitiva («Ma nessun / odio ho in preparazione nella mia cucina»). La parola-urlo, la parola-logorrea riversa nella spazialità del testo le proprie costruzioni: deve riportarsi al grado zero, ricondursi all'espressione amorfa, colmando di sé l'abisso. Alla bestia psichica, che si dibatte, biascica tempeste e muore in spazi stretti e opprimenti, subentra la «libellula» che si libra nel cielo.

«LA LINGUA SCUOTE NELLA SUA BOCCA, UNO SBATTER D'ALE / CHE È LINGUAGGIO»[40]

L'*impasse* in cui il *logos* è precipitato («la lingua scuote nella sua bocca») non può calcolare la spazialità verso cui si spingerà la libellula della poesia («uno sbatter d'ale»). Lo sforzo verticale è, qui, profondamente trascendentale, relativo all'ispirazione, «l'aldilà» dello spazio fisico, l'invisibile dell'essere. Rosselli chiariscein questi versi il metodo con cui definisce il proprio stile («delirai imperfetta»);[41] smonta il meccanismo che muove l'organizzazione della *poiesis*, riconducendolo a due principali principi contrastivi – il «fare» e il «disfare» – come indica questa citazione da Campana: «Disperare, disperare, disperare, è / tutto un fabbricare». La poesia ricostituirà i propri ambiti non per comunicare valori assoluti, ma per testimoniare asimmetrie: «Sapere che la veridica cima canta in un trasporto che tu non sempre puoi toccare». A questo proposito, Guido Guglielmi ha notato:

> Lo scrittore critico è allora lo scrittore oppositivo. Il quale nello stesso tempo non può non avvertire – e questo è il suo aspetto tragico – che la rinuncia alla comunicazione – la rinuncia forzata – comporta il rischio del proprio impoverimento e, alla fine, annichilimento.[42]

[40]SO, p. 67.
[41]Rosselli, *Antologia poetica*, cit. p. 113 (da *Documento*, 1966-1973). A proposito dell'estetica dell'imperfezione e dell'irregolarità, cfr. Algirdas Julien Greimas, *Dell'imperfezione*, Palermo: Sellerio di Giorgianni, 1987.
[42] Guido Guglielmi, «Contraddizioni della letteratura», in *L'Immaginazione*, No 119, 1995, p. 19.

Questa dissipazione («Dissipa tu la montagna») esalta il momento della ricontestualizzazione, riformulazione e rigenerazione della parola poetica:

> [...]Dissipa tu la montagna che m'impedisce
> di vederti o di avanzare; nulla si può dissipare
> che già non sia sfiaccato [...][43]

Rosselli continua a spingersi verso l'alto, mentre esibisce i modi con cui costruisce incoerenza destabilizzando le coordinate semiotiche del costrutto logico:

> [...] Stenderti alti
> e infiammati rialziamo all'incontro della primavera
> con la bestia, al volo dell'aeroplano con il
> conducente, al sigillo con la carta sdrucciola
> che lo mantiene: stendardi voglio innalzare in
> terribile strofinamento di beltà e rancore, in
> tardiva piramide d'estate [...][44]

Il martellante dissipare il senso e produrre incoerenze semantiche creano un fenomeno d'ipercoesione tra le parti, conferendo al testo un alto indice di letterarietà.[45] È interessante notare come la montagna, ostacolo alla comunicazione, muti la sua posizione nello spazio ad opera del soggetto: la sua cima deve anch'essa essere metaforicamente traslocata perché la creatività vada incontro all'artista. La parola invade e dissipa lo spazio rimettendo tutto in discussione, anche ciò che sembrerebbe inamovibile.[96]

Al tema della parola «soave» si aggiunge quello della ricerca, con «gli occhi troppo aperti» (ma in verità nascosti dietro la maschera del *non-sense*) di uno spazio rigenerato, da riscriversi solo dopo la sistematica distruzione-rigenerazione del vecchio ordine. Tale rinnovamento è dato da un nuovo modo di pensare e verbalizzare il momento della *poiesis*, che si fonda, come ha sostenuto Genette, sulla coscienza dell'arbitrarietà del segno linguistico e sulla fabbricazione di un nuovo ordine. Affrancandosi dalla lesione che avverte internamente, e collocandosi tra la resistenza del

[43]LIB, p. 25.
[44]LIB, p. 28.
[45]Cfr. Gérard Genette, «Langage poétique, poétique du langage» (1968), in *Essays in Semiotics*, a cura di Julia Kristeva, Josette Rey-Debove, e Donna Jean Umiker, The Hague: Mouton, 1971, pp. 423-446.

logos, la trasparenza dell'aria e l'inconoscibilità dell'abisso, la voce poetante ci lascia ascoltare la propria risonanza. *La libellula* e *Serie ospedaliera* dicono, dunque, la fine di uno spazio poetico circoscritto e l'inizio di una nuova spazialità di cui il corpo conosce il senso più profondo tramite l'espressione afasica. [97]

PARTE 2

La libellula. Panegirico della libertà (1958) appartiene alla produzione giovanile della scrittrice. Il poemetto presenta aspetti tematici e stilistici essenziali su cui si estenderà il percorso della sua poetica. Nel 1985, l'opera è data nuovamente alle stampe. L'edizione è addizionata di note autobiografiche, dove sono introdotti i modelli: Campana, Scipione, Rimbaud e Montale. Il titolo allude al «movimento quasi rotatorio delle ali della libellula, e questo in riferimento al tono piuttosto volatile del poema», come libertà di movimento, di vivere e fare sperimentazione linguistica (Gruppo '63). Il procedimento interpretativo del poemetto collega il lettore in modo indiretto alla biografia di Amelia Rosselli e della sua famiglia. Un rilievo essenziale assumono i processi di pensiero, produttori instancabili di immagini, memorie, e di una lingua quasi «biologica», nelle libere associazioni tra la vicenda privata, con incessanti allusioni al proprio universo psichico e affettivo, ed i contesti storici in cui Rosselli visse e poetò.

LA LIBELLULA. PANEGIRICO DELLA LIBERTÀ (1958)

La santità dei santi padri era un prodotto sì cangiante ch'io decisi di
allontanare ogni dubbio dalla mia testa purtroppo troppo chiara e
prendere il salto per un addio più difficile. E fu allora che la santa sede
si prese la briga di saltare i fossi, non so come, ma ne rimasi allucinata.
E fu allora che le misere salme dei nostri morti rimarono per l'intero in
un echeggiare violento, oh io canto pero le strade ma solo il santo padre
sa dove tutto ciò va a finire. E tu le tue sante brighe porterai ginocchioni
a quel tuo confessore ed egli ti darà quella benedetta benedizione ch'io
vorrei fosse fatta di pane e olio. Dunque come dicevamo io era stesa
sull'erba putrida e le canzoni d'amore sorvolavano sulla mia testa
ammalata d'amore, e io biascicavo tempeste e preghiere e tutti i lumi del
santo padre erano accesi. La santa sede infatti biascicava canzoni puerili
anche lei e tutte le automobili dei più ricchi artisti erano accolte tra le
sue mura; o disdegno, nemmeno la cauta indagine fa sì che noi possiamo
nascondere i nostri più terrei difetti, come per esempio il farneticare in
malandati versi, o lagrimare sulle mura storte delle nostre ambizioni:
colori odorosi, di cera, stagliati nella odorante stalla dei buongustai. Ma
nessun odio ho in preparazione nella mia cucina solo la stancata bestia
nascosta. E se il mare che fu quella lontana bestia nascosta mi dicesse
cos'è che fa quel gran ansare, gli risponderei ma lasciami tranquilla, non
ne posso più della tua lungaggine. Ma lui sa meglio di me quali sono le
virtù dell'uomo. Io gli dico che è più felice la tarantola nel suo privato
giardino, lui risponde ma tu non sai prendere. Le redini si staccano se
non mi attengo al potere della razionalità lo so tu lo sai lo sanno alcuni
ma ugualmente la cara tenda degli scontenti a volte perfora anche i miei
sogni. E tu lo sai. E io lo so ma l'avanguardia è ancora cavalcioni su de
le mie spalle e ride e sputa come una vecchia fattucchiera, e nemmeno
io so dove è che debbo prendere il tram per arricchire i tuoi sogni, e le
mie stelle. Ma tu vedi allora che ho perso anche io le leggiadre
risplendenti capacità di chi sa fregarsene. Debbo mangiare. Tu devi
correre. Io debbo alzar. Tu devi correre con la coda penzoloni. Io mi
alzo, tu ti stiri le braccia in un lungo penibile addio, col sorriso stretto e
duro sulla tua bocca non troppo ammirabile. E cos'è quel lume della

verità se tu ironizzi? Null'altro che la povera pegna tu avesti dal mio cuore lacerato. Io non saprò mai guardarti in faccia; quel che desideravo dire se n'è andato per la finestra, quel che tu eri era un altro battaglione che io non so più guerrare; dunque quale nuova libertà cerchi fra stancate parole? Non la soave tenerezza di chi sta a casa ben ragguagliato dalle alte mura e pensa a sé. Non la stancata oblivione del gigante che sa di non poter rimare che entro il cerchio chiuso dei suoi desolati conoscenti; la luce è un premio di Dio; ed egli preferì vendersela che vedersela sporcata dalle tue oblivionate mani. Non so cosa dico, tu non sai cosa cerchi, io non so cercarti. Nel mezzo di una luce che è chiara e di un'altra che è la cattiveria in persona cerco il ritornello. Nel mezzo d'un gracile cammino fatto di piccole erbe trastullate e perse nella sporca terra, io cerco, e tu ti muori presso un albero infruttuoso, sterile come la tua mano. O vita breve tu ti sei sdraiata presso di me che ero ragazzina e ti sei posta ad ascoltare su la mia spalla, e non chiami per rime. Io allungo le gambe e vendo i parafanghi con un color prezioso, tu ti stilli contento in un luccichio di cattive abitudini. Io mordo la mela per sostenere queste mie deboli vene al collo che scoppia di pena, e la macchina urla più forte della mia sensata voce. Io non so cosa voglio tu non sai chi sei, e siamo quasi pari. Ma che ricerco io se la canzone della debole pietà non è altro che questa mia inventata invettiva, che non so oppugnare in nessun altro partito che il tuo, Il mio, le nostre interne lanterne, e nessun forte lume della verità, e il mondo che aspetta coi suoi occhi luminosi, e forse pieni di sabbia. E la sapiente virgoletta sarà il nostro gioco di destino – ch'io voglia o no, oh lascia il caso e la nostra natura imberbe; tu sarai il mio re debolissimo, io sarò la tua regina non tanto vorace che non possa scappare quando se la sente in un giro di chiave, in un bagliore di umori neri ma il mondo è senza chiave per non dire senza l'organizzazione necessaria ad una pietà necessaria come la Tour Eiffel che non resta in piedi se non fosse per la sua permessa bruttezza. Tu cercherai di sorvegliare questo mio pozzo che è più profondo del tuo, ma la acqua vi è divenuta troppo limacciosa e io non voglio sospirare per la senilità di lingue toscane. Dunque stirati nei tuoi ben rivestiti stivaloni ricoperti di

peli dei più scelti animali e senti il mio cuore di gomma ma anche di
sabbia scottante battere se ancora batte per un uomo. Io me ne lavo le
mani e rimo anticamente con una modernità che non sospettavo nei miei
imbrogli. Ma non voglio rovinare i miei occhi per nessuno, io, nella loro
ossa-siepe. Vuoi che usciamo? Vuoi che balocchiamo? Vuoi ch'io
faccia da grande sorella a tutte quelle infelici? O vuoi ch'io mi chiarisca
la gola tra queste quattro pittoresche mura, fra la bottiglia di un latte
divenuto rancido, ed una vanità ben stufa, di sgranare le lucide sue perle
di sorrisi ancora non distribuiti. E l'estetica non sarà più la nostra gioia
noi irremo verso i venti con la coda tra le gambe in un largo
esperimento. E la roteosa lingua dei santi caduti con i fiammiferi
stavano per incendiare il vero cielo sì lacero di ben somministrati
sermoni alla meglio gioventù. Non la ostruzionata gioventù sa dire chi
sarà suo padre, ché lo odia, ma essa sa riconoscere sua madre, cha la
allatta. Io vivrò con una moltitudine ma rimarrò pur chiaro, disse quel
pescecane che ora non è più vivo. Nel carattere è di sorvolare su le stelle
e delle notti. Io non ho nessun appello e nessun credo con cui
cominciare il mio lungo appello, dunque silenti siate notti regali come il
fiore che sfiorisce. Egli parla di se stesso in un lugubre monotonio, io
fiorisco i versi di altre altitudini, le esterne noie, elucubrazioni,
automobili; che mi prese oggi nella fine polvere di un pomeriggio
piovoso? Sotto la tenda il pesce canta, sotto il cuore più puro canta la
libera melodia dell'odio. La vendetta salata, l'ingegno assopito, le rime
denunciatorie, saranno i miei più assidui lettori, creatori sotto la ribelle
speme; di disuguali incantamenti si farà la tua lagnanza, a me, che
pronta sarò riceverti con tutte le dovute intelligenze col nemico, – come
lo è la macchina troppo leggiera per tutte le violenze. Allora sarà tempo
tu ed io ci ritiriamo nelle nostre tende, e ritmicamente allora tu opporrai
il tuo piede contro il mio avambraccio, e tenuemente io forse, ti
spalmerò del mio sorriso appena intelligibile, se tu lo sai carpire, ma se
tu sai solo banchettare, fischiare al becco del vino e della ambiziosa più
severa perfino di questo mio anelare verso la tua più severa parte, allora
distenditi solo fra le tue pianeti. Non so se io sì o no mi morirò di fame,
paura, gli occhi troppo aperti per miracolosamente mangiare, la terra che

ravvolge e sostiene l'acqua troppo nera per la leggierezza del cielo. Che strano questo mio riso di pipistrello, che strano questo mio farneticare senza orecchie, che strano questo mio farneticare senza augelli. Che strano questo mio amare le amare ozie della vita. E se i soldati che irruppero nella tenda di Dio furono quella disperata bega che è l'odio; allora io avanzo il pugnale in un pugno stretto, e ti ammazzo. Ma è tutt'uno l'universo e tu lo sai! L'aria, l'aria pura, la malattia, e il sonnellante addio. L'aria, l'aria pura, la bistecca marcita, e l'ultima verdura dell'estate. E il seme dell'ultima violenza dell'estate. La giacchetta di tutte le destrezze mi pigliava forte sul suo lato debole: oh io amo più forse le colline e le fresche brezze e le verdoscuro pinete, che i giganti passi dell'uomo: io sogno il sole d'inverno ed ecco che le fresche brezze mi svegliano d'estate! Non è per te! ch'io grido fuori d'ogni limite, il mio fiato delle stelle; non è per nessuna mano terrena. Chi mi fece dunque così cieca? Se non è per me, che sia per te! Non ho il tempo fra le mani: luci e terreni, volti e folle dispiegate, volti agonizzanti, voi vi spingete al chiaro con uno sguardo della luna. Io non so se la tua faccia sa ripetere una tua crepa interna o se i miei sensi meglio sanno di questa mia virile testa che è vero, o se è falso colui che è bello, bello perché simile. O bello perché buono? Io cerco e cerco, tu corri e corri. E io corro! e tu ridi alle folle spaventate! Non so quale grandezza ci fu preparata: Iddio non perdona chi porta a fior di labbro soltanto il suo difficile nome, il suo dono di sangue, la sua gialla foresta. Spianai un terreno per riceverlo, ma scappai prima che i tamburi suonassero. E così saprai chi sono; la stupida ape che ronza per un punto fermo, cercando Lui, quella giungla di alberi di ferro battuto. E la voce retorica del bellimbusto che io vedo senza amarezza mi coinvolge magicamente e per lussuria nelle sue brave braccia aperte. Angioli bianchi e bruni sorvoleranno, e il tempo e il ricatto dei vecchi e il ricatto della musica e il luogo di tutta la bellezza. Se ti vendo il leggiero giogo della mia inferma mente tra le due tende degli impossibili cerchi che si sono stesi tra le nostre anime, nell'aria, che palpita tra la tua rivolta e la mia, che spinge e geme fuori del portone, nel solaio aperto alla più profonda tristezza che mi univa ai tuoi sogni ricorda le parole scritte su

le mura delle più grandi fortezze degli Egiziani. Io sono una che sperimenta con la vita e non può lasciare nessun rivale toccargli il cuore, le membra insaziabili. Io sono una che lascia volentieri la gloria agli altri ma si rammarica d'esser trattenuta dagli infelici nodi della sua gola. Io sono una fra di tanti voraci come me ma per Iddio io forgerò se posso un altro canale al mio bisogno e le mie voglie saranno d'altro stampo! E se sicura trionfo su de le pene, trionfante e penitente rincorro l'intero perdono, e che Iddio permetta la mia presuntuosa discordanza con le guide del cielo perlato. Ricorda ch'io fui tra i più stanchi fra i cavalieri delle nostre pecche. Ricorda che tutti noi fummo nati per presentare tutte le stanchezze. Ricorda questa mia vita attaccata all'ignoto sorseggiare delle tue pupille. Riposa duramente fino alla fine – e che candidi siano i tuoi giorni senza riposo.

Io non so se tra il sorriso della verde estate e la tua verde differenza vi sia una differenza io non so se io rimo per incanto o per ragione e non so se tu lo sai ch'io rimo interamente per te. Troppo sole ha imbevuto il mare nella sua prigionia tranquilla, dove il fiorame del mare non vuole mettere mano ai bastimenti affondati. L'alba si muove a grigiori lontana. Io non so se tra le pallide rocce io incontravo lo sguardo, io non so se tra le monotone grida incontravo il tuo sguardo, io non so se tra la montagna e il mare, esiste pure un fiume. Io non so se tra la costa e il deserto rinviene un fiume accostato, io non so se tra la bruma tu t'accosti. Io non so se tu cadi o tu tremi, tu non sai se io piango o dispero. Disperare, disperare, disperare, è tutto un fabbricare. Tu non sai se io piango o dispero, tu non sai se io rido o dispero. Io non so se tra le pallide rocce il tuo sorriso. Io non so se tra le pallide rocce il tuo sorriso m'apparve, o deo dalle fulvide chiome o cipresso al sole io non so se tra le pallide rocce del tuo sguardo riposavano l'incanto e la giovinezza. Io non so se tra le ruvide guance del tuo sguardo riposavano gli addii o la pietà. Io non so ringraziarti e non so la tua dimora e non so se questo grido ti raggiunga. Io non so se l'infante che ti cerca è la vecchia che ti tiene in balìa. Io non so se la sponda è larga o l'infante è morta, non so, non vedo, non sono, per te, che sei che vivi che vibri che rimani al di là della dolcezza. Io non suonerei le sonaglie se sapessi che tu entri nel

cuore con facilità. Io non suonerei questo ballo se sapessi che non sono sola. Io non suonerei nessun ballo se tu cantassi. Non si piange se la gioventù si è fuorviata, non si ride se il padre è un nobile disoccupato, non si ride se la gioia è una giostra disoccupata. Non si ride e non si rimpiange e non si sa se piangere o ridere, non si fa il bidello ai grandi, non si rompe la coda ai piccoli, si lascia stare tutto così come potrebbe essere. Non cadere. Non vincere! Non perdere, – non stancare. Non prorompere in risa solenni; non spanderti ribelle! Addolorata tu addolcisci, amante del potere t'indurisci. E il delirio mi prese di nuovo, mi trasformò stancata e ebete in un largo pozzo di paura, mi chiamò coi suoi stendardi bianchi e violenti, mi spinse alla porta della follia. Mi rovinò per quell'intera durata e quel giorno intero. Mi stese dispettosa a terra: incapace di muovere, stanca all'alba, incapace la sera: e l'agonia sempre più viva. Il contadino con le lunghe mani sapeva tutta l'ansia mia, ma egli non rivelava, il suo vero nome da incantatore. Io lo fuggivo per valli e terreni oscuri, ma egli sapeva il nome mio. Non so se tra le pallide brume il tuo sorriso m'apparve in una bruma tiepida e distesa, ma io morii dal male che sorse dalla tua bocca e dal tuo tiepido sorriso infatuato. No so se tra il male che mi vuole e il tuo sorriso esista la pietra puntata della differenza: se gemelle le nostre anime sono, non so come accordarle al tuo suono flebile non vedo la luna apparire di tra gli spuntati roccioni delle mie abitudini. Non so se tra le pallide rocce il tuo sorriso m'apparve, o sorriso di lontananze ignote, o se tra le sue pallide gote stornava il ritornello che la tempesta ruppe su la testa rotta. Non so se tra le pallide rocce m'apparve, un sorriso di lontananze ignote, non so se di tra le pallide bocche se di tra le pallide smorfie dei viventi io rimarrò ancora: non so se tra le pallide gonfie tenebre de la miseria tu entrerai a festare. Non so se tra le pallide fonti dei tuoi canti la luce si leva di sopra i monumenti: non so se tra la pallida erba e il fiore non so se tra il pallido sole e la gioia, non so se tra la gioia e il dolore, non so se tu visiterai le tombe dei cristiani appesi ne la mia gola arsa dal male. Non so la lunga linea dell'avvenire, non v'è nessuna luce e la preghiera, non so se la preghiera muore. E gli uccelli volavano molto tranquilli. E la carestia brillava lontana soltanto ironica. E l'una era una donna,

l'altro non era un uomo. E l'una bramava e piangeva, e l'uno era uomo. E l'una bramava e piangeva, e l'uno era uomo, e l'altra era donna! Le molli verdi foglie! E sulle loro labbra come per ragazzi ride la beffa, la noia e l'angoscia. La noia, la beffa! L'orrendo macinare grano tra spighe smorte. E le prigioni che si fanno sempre più tranquille: il mare è bombardamento d'insetti la luna è risveglio dei cannoni all'alba. Il rancore che sorveglia il tuo dormire, in amarissimi sogni. I tuoi sogni sono fumo! Sono fumo! E se rovini fierezza e sogno con un movimento del corpo: urla non più nella notte: urla non più nel giorno o nella prima mattina, – urla nel sonno, urla nella breccia apertasi al tuo distacco! urla in tutto il peso della magnificenza. Calpestata io l'avea. Nella tua barca, l'unica tua. Nel tuo cuore, nel sangue olivastro e già imbrattato di amore! Abbracciata io l'avea! Io l'avea abbracciata! La tua serena stanca voce da uomo che carpisce: io ti cerco e tu lo sai! Io ti cerco e tu lo sai e non muovi l'aria per raggiungermi! Sento gli strilli degli angioli che corrono dietro di me, sento gli strilli degli angioli che vogliono la mia salvezza, ma il sangue è dolce a peccare e vuole la mia salvezza; gli strilli degli angioli che vogliono la mia salvezza, che vogliono il mio peccato! che vogliono ch'io cada imberbe nel tuo sangue strillo di angelo. Sento gli strilli degli angioli che dicono addio, l'ho sverginato io, ritorno questo pomeriggio. Sento i pomeriggi farsi slavati d'amore e di senso, sento i pomeriggi protestare. Sento gli angioli turpi chiamarmi alla pietà, sento la linfa ripiegarsi indietro, ai padri stanchi, sento la pietà coinvolgere me e tutta la pietà, tutta la mensa preparata, agli abissi della pietà, all'inno nazionale decaduto, all'abisso della volontà. Sento la lumaca spartire il suo sangue con i grumi più innocenti della terra bassa, fonda, disparita, sento l'innocenza trasformarsi in malattia, sento l'inferno impossessarsi dei migliori. Nessuno sa chi ci ha messo le briglie in bocca, o chi ci ha tolto i cuscinetti dalla carrozza, dalla sala aperta a tutti i fenomeni pur che tu vi entrassi, chiuso con le biglie in mano. Pertanto tutto si compie parimenti, uguale alla pioggia amica e leggiera uguale alla tempesta leggiera e pesante, uguale al sole che batte trionfante di pena, o elefante di gran pena, tu sole che corri come se io non ci esistessi. O albero teso. O particella immensa. O lunario da

quattro soldi. O amico leggiero, o amico pesante, o città cannoniera, o trionfante blusa del miglior amico che si vende pur che tu non scenda le scale. O albero ignoto o rovina degli sguardi, o gli rovinati attorno; o gli rovinati sguardi attorno. O amore che mi tieni fervida e blu fuori dal mondo che non regge al suo tintinnio di merce buttata dal mercante. O puttana dalle meravigliose orecchie o catrame che non si svincolò così presto dalla terra, o palazzo della carità. Più morta che viva, più viva che savia. Più morta che savia. Più reale della tua luce improvvisa. Ed io non so cosa cerco. Una battaglia di navi. Un pesce con la bocca aperta. Un fardello troppo pesante. Una luna rossa che spiuma. Sento gli angioli chiamarmi alla pietà, al suo lato destro, dolce, rotta, stanca. Sento gli strilli degli angioli chiedermi la pietà, dove nessuno gli bada o la riconosce. Jesù che gridi. Jesù che scrivi. Jesù che maledici. La lebbra, – la mia ulcera da scrivana. Sento gli strilli degli angioli che bramano, sento la Pietà afferrarmi. O misantropia che ti siedi accaldata dopo il tuo pasto di me; con te ballerei stanca. Con te, ringhierei molto lontano dalle pinete e dai laghi, al colpo al sole dei dardi soppesati. E tu sedevi sicuro sul tuo ponte da falegname, sicuro di ritrovarmi nell'infinito. Io ne ho perso le vie. Tu ancora ti dibatti: io non posso più ricordare d'esistere. La miscela è troppo fine: il ricordo è troppo tagliente: l'incastro è troppo vivido. La luna (ed ora oso vederla) è troppo triste. La luna pende. Io muoio. Gli uccelli si dibattono. La malattia non ha diritto d'esistere. L'uccellaccio ti rincorre. Io vomito. Io, tu – noi. Ed enormi pinete attendono, in riva, ed enormi flutti di mare; ed enormi stesure di sabbie, stancate e scoperte, calanti al di fuori della città che le ricorda. Topo d'inferno, topo orizzontale topo sbiancato nella memoria, impadronitosi delle mie forze. Topo arcigno e spietato. Sapiente topo; mercato di topi. Lunga notte di topi. Mercato di topi e di ferramenta. Io sono grande e piccola insieme: le vostre furie mi toccano e non mi toccano. La mia malattia è diversa dalla vostra, il mio santuario non è quello di Cristo, e lo è anche, forse, se troppo insidia la spada alle/ mie spalle. E seguendomi egli sarà mite e puro come gli arcangioli. Per i suoi occhi bianchissimi, – per le sue membra limpidissime, io vado cercando la gloria! Per le sue membra dolcissime, per i suoi occhi rapidissimi, io

vado cercando gente che nasconda armi nella fratta. per i suoi occhio bianchissimi, per la sua pelle lievissima per i suoi occhi furbissimi, io vado cercando gente che nasconde. Per i suoi occhi leggerissimi e per la sua bocca fortissima, io cerco gente fortissima, che nutra me e lui insieme nella notte fra le bianche ali degli angioli fortissimi dolcissimi leggerissimi. Trovate Ortensia: la sua meccanica è la solitudine eiaculatoria. La sua solitudine è la meccanica eiaculatoria. Trovate i gesti mostruosi di Ortensia: la sua solitudine è popolata di spettri, e gli spettri la popolano di solitudine. E il suo amore rumina e non può uscire della casa. E la sua luce vibra pertanto fra le mura, con la luce, con gli spettri, con l'amore che non esce di casa. Con lo spettro solo dell'amore, con lo rispecchiamento dell'amore, con il disincanto, l'incanto e la frenesia. Cercate Ortensia: cercate la sua vibrante umiltà che non si sa dar pace, e che non trova l'addio a nessuno, e che dice addio sempre e a nessuno, ed a tutti solleva il cappellino estivo, con gesto inusitato della pietà. Trovate Ortensia che nella sua solitudine popola il mondo civile di selvaggi. E il canto della chitarra a lei non basta più. E il condono della chitarra a lei non basta più! Trovate Ortensia che muore fra i lillà della vallata impietosita, impietrita. Trovate Ortensia che muore sorridendo di tra i lillà della vallata, trovatela che muore e sorride ed è stranamente felice, fra i lillà della villa, della vallata che l'ignora. Popolata è la sua solitudine di spettri e di fiabe, popolata è la sua gioia di strana erba e strano fiore, – che non perde l'odore. Egli premeva un nuovo rapporto di piacere, egli correva al petto della donna amata. Io ripeto lezioni d'antenati e padri vecchi come le trombe delle scale! A che serve il mio essere di paglia se tu non vieni con la forca a spostarmi? Se tu non vieni con le pinzette a spostarmi? Con le pinzette della violenza a pregarmi, a spostarmi a sposarmi? In tutta la luce del sole in tutta la sbieca luce del sole in tutta la carità, in tutta la vita della nazione, in tutte le borgate difficilissime, in tutto il mondo putrame, esiste un solo io, esiste un solo tu, – esiste la carità. Fluisce tra me e te nel subacqueo un chiarore che deforma, un chiarore che deforma ogni passata esperienza e la distorce in un fraseggiare mobile, distorto, inesperto, espertissimo linguaggio dell'adolescenza! Difficilissima lingua del povero! rovente muro del

solitario! strappanti intenti cannibaleschi, oh la serie delle divisioni fuori del tempo. Dissipa tu se tu vuoi questa debole vita che non si lagna. Che ci resta. Dissipa tu il pudore della mia verginità; dissipa tu la resa del corpo al nemico. Dissipa la mia effige, dissipa il remo che batte sul ramo in disparte. Dissipa tu se tu vuoi questa dissipata vita dissipa tu le mie cangianti ragioni, dissipa il numero troppo elevato di richieste che m'agonizzano: dissipa l'orrore, sposta l'orrore al bene. Dissipa tu se tu vuoi questa debole vita che si lagna, ma io non ti trovo, e non oso dissiparmi. Dissipa tu, se tu puoi, se tu sai, se ne hai il tempo e la voglia, se è il caso, se è possibile, se non debolmente ti lagni, questa mia vita che non si lagna. Dissipa tu la montagna che m'impedisce di vederti o di avanzare; nulla si può dissipare che già non si sia sfiaccato. Dissipa tu se tu vuoi questa mia debole vita che s'incanta ad ogni passaggio di debole bellezza; dissipa tu se tu vuoi questo mio incantarsi, – dissipa tu se tu vuoi la mia eterna ricerca del bello e del buono e dei parassiti. Dissipa tu se tu puoi la mia fanciullaggine; dissipa tu se tu vuoi, o puoi, il mio incanto di te, che non è finito: il mio sogno di te che tu devi por forza assecondare, per diminuire. Dissipa se tu puoi la forza che mi congiunge a te: dissipa l'orrore che mi ritorna a te. Lascia che l'ardore si faccia misericordia, lascia che il coraggio si smonti in minuscole parti, lascia l'inverno stirarsi importante nelle sue celle, lascia la primavera portare via il seme dell'indolenza, lascia l'estate bruciare violenta e incauta; lascia l'inverno tornare disfatto e squillante, lascia tutto – ritorna a me; lascia l'inverno riposare sul suo letto di fiume secco; lascia tutto, e ritorna alla notte delicata delle mie mani. Lascia il sapore della gloria ad altri, lascia l'uragano sfogarsi. Lascia l'innocenza e ritorna al buio, lascia l'incontro e ritorna alla luce. Lascia le maniglie che coprono il sacramento, lascia il ritardo che rovina il pomeriggio. Lascia, ritorna, paga, disfa la luce, disfa la notte e l'incontro, lascia nidi di speranze, e ritorna al buio, lascia credere che la luce sia un eterno paragone. Rimuovere gli antichi angioli dai loro piedestalli della pietà, rimuovere gli antichi angioli dal loro piedestallo della fierta, e buttar tutto in mare. Rimuovere gli antichi angioli che con il pregiudizio s'attaccano alle mie gonnelle; rimuovere ogni sorta di viltà; rimuovere ogni pentimento;

rimuovere la fierezza e la pietà: rimuovere perfino il vento se s'attacca alla tua pienezza. Mangiare, dormire, sognare: non prendere sonniferi. Mangiare, dormire, sognare e osare: rimuovere l'antica viltà, rimuovere le bende dei soldati dalle statue incoronate dei giardini: rimuovere la pietà il sangue e la fiertà. Settembre ha schiuso le sue porte sonore, e l'umiltà v'entra per un sole agghiacciato. Se dal sorriso delle tue estreme labbra, se dalla piega delle tue labbra molli e fuse, si allontanasse una verità, io ti chiamerei da lontano, e dalle lontananze ti sorriderei, simile ad una pecora vicino ad un agnello morto. Se dalle tue labbra uscisse la verità, io veritiera ti chiamerei a me, io veritiera m'allontanerei dalle tue sinuose rimembranze, e salperei di nuovo in lontananza; se dalle sinuose curve labbra rispondesse un'altra verità, io riposerei tranquilla, nelle tue braccia. Abbracciato io l'avea, e se le molli frange de la sua gioventù non s'infransero al mio abbraccio, io non ne morii. Ma se abbracciata io l'avea, allora abbracciata io l'avea in una agonia di vita che si smorza ad ogni canto delle strade troppo strette. E se abbracciata l'aveo tenuta contro le mura de le mie bugie, allora abbracciata io l'avea senza un singhiozzo d'amore. Ed ora ch'io abbracciata l'ho avuta, mi si rimira nella testa un singhiozzo di perduta vita, il salmo della gioventù. Allora abbracciata io l'aveo senza amore, la riconoscenza persa fra le rocce rubate. L'inferno rincorreva che l'abbracciavo teso come un filo di paglia accontentato purtroppo di una miserabile stalla. E che la notte scenda amorosa su di lei, e stringa dispettosa la mia vecchiaia senza amore. Ma se dalla tua vacuità non esce alcun amore, io non resto, allargate le braccia al sole, allargate le tue braccia senza amore. Abbracciata io l'avea in un abbraccio senza amore, in una notte senza fondo, senza fondo d'amore. Ed io ti chiamo ti chiamo sirena, ci sono solo. E tu suoni e risuoni e risuoni e risuoni o chimera. E perciò io ti chiamo e ti chiamo e ti chiamo chimera. E io ti chiamo e ti chiamo e ti chiamo sirena. Ma nessuna sorgente di bellezza sorgeva dalle tue protese braccia, ch'io non suonassi, con cura e con diligenza. Ch'io non suonassi! ch'io non pregassi! ch'io trovassi! Stenderti alti e infiammati rialziamo all'incontro della primavera con la bestia, al volo dell'aeroplano con il conducente, al sigillo con la carta

sdrucciola che lo mantiene: stendardi voglio innalzare in terribile strofinamento di beltà e rancore, in tardiva piramide d'estate, in testardi annunziamenti di potenza: in semplice, testardo amore: in difficoltosa preghiera, in tradotta pena. In chiaro rancore, in delicato strato d'avvenire contenuto senza aspettativa nel presente. In stanco pomeriggio, in vera battaglia – per una manda di giovani amici, banditi, vestiti come la disastrosa notte che furono stracciati i piombi, furono assassinate le salme, furono depositate le bonomie. Se i vent'anni ti minacciano Esterina porta qualche filo d'erba a torcere anche a me, ed io seria e pronta m'inchinerò alle tue gonne di sapiente fanciulla, troppo stretto il passaggio per il tuo corpo allegro. Dietro al tuo banco degli usurai precisi e assurdi (i poveri con la grinta sapiente nella loro inestetica differenza), dietro ogni rimpianto di bellezza, dietro la porta che non s'apre, dietro alla fontana secca al sole, lanterne verdi e cupe e ingiallite portano sino al monte della pietà, sino al castello miracolosamente scolpito per i cattivi preti. I miei vent'anni mi minacciano Esterina, con il loro verde disastro, con la loro luce viola e verde chiara, soffusa d'agonie; luci, nuvoli disfatti e incatenati, incatenati dalla limpidità di Dio, scoloriscono l'aria che non ha limite, il piccolo ruscello, la grave spaccatura. Ma tu non sei di quelli che s'incantano al paesaggio. Torna ai tuoi canti del cavallo che sapeva lunga la storia della razza della sua bisnonna. Esterina i tuoi vent'anni ti misurano cavità orali ed auricolari Esterina la tua bocca pendente dimostra che tu sei fra le più stanche ragazze che servono al di dietro dei banchi. E tu la zappa ti sei portata al collo, s'infige di mezze lune. Te cerco su di un altro binario: io te cerco nella campagna deserta. Il verde sopruso del tuo miracolo è per me la prima linea incandescente del mio cuore, la mia schiena infallibile. La morta collina, deserto ingigantito dalla tua partenza – la luce che mi folgora troppo dura l'occhio asciutto! Il pensiero di te mi inveiva, il pensiero duro di te reale mi smorzava la gioia di te irreale, più vera della tua vera vissuta visione, più lucida della tua vivida dimostrazione, più lucida della tua lucida vita vera ch'io non vedo. Della solitudine le trombe delle scale! Il tetro gingillo della carità; il tubercolotico ansimare; la crota freccia che avvelena. Ben fortificata

alla pioggia, ben sommessa al dolore, ben recapitata fra i tanti filtri delle esperienze – sapere che la luce è tua madre, e il sole è quasi tuo padre, e le membra tue tuoi figli. Sapere e tacere e parlare e vibrare e scordare e ritrovare l'ombra di Jesù che seppe torcersi fuori della miseria, in tempo giusto per la carne di Dio, però lo spirito di Dio, per la eccellenza delle sue battute, le sue risposte accanitamente perfette, il suo spirito randagio. Sapere che la veridica cima canta in un trasporto che tu non sempre puoi toccare: sapere che ogni pezzo di carne tua è bramata dai cani, dietro la tenda degli adii, dietro la lacrima del solitario, dietro l'importanza del nuovo sole che appena appena porta compagnia se tu sei solo. Rovina la casa che ti porta la guardia, rovina l'uccello che non sogna di restare al tuo nido preparato, rovina l'inchiostro che si fa beffa della tua ingratitudine, rovina gli arcangioli che non sanno dove tu hai nascosto gli angioli che non sanno temere.

Amelia Rosselli © All Rights Reserved
Si ringraziano gli eredi di Amelia Rosselli per la pubblicazione di questo poemetto.
Si ringraziano, altresì, gli editori Sellerio e Il Saggiatore per la ristampa

AMELIA ROSSELLI: Breve nota bio-bibliografica

Poetessa italiana, nata nel 1930 a Parigi, Amelia Rosselli crebbe tra la Francia, l'Inghilterra e gli Stati Uniti in un contesto fitto di tragiche vicende di storia privata, politica e sociale. Figlia di Carlo – esule antifascista, fondatore del movimento «Giustizia e Libertà», assunto ad eroe dalla Resistenza italiana della Seconda Guerra Mondiale – nel profilo psicologico, intellettuale e artistico della Rosselli ebbe grave impatto, nella già problematica vicenda familiare, avere assistito, a sette anni, all'assassinio di suo padre, e del fratello di questi, Nello, perpetrato da fascisti dinanzi all'intera famiglia. Il periodo della prima giovinezza fu contrassegnato da continui cambiamenti di residenza tra l'Europa e l'America. Il trauma dell'assassinio del padre, aggiunto alla malattia mentale e morte della madre, indussero uno stato di psicosi nella Rosselli, a causa del quale seguirono ripetute degenze presso ospedali psichiatrici. La madre Marion Crave non potette prendersi cura di Amelia date le sue condizioni di salute e Amelia fu educata e allevata dalla nonna, Amelia Pincherle Rosselli. L'ampiezza delle competenze linguistiche acquisite da esule consentì alla Rosselli di comporre opere in versi e in prosa in lingua inglese e francese.

Nel 1958, pubblicò il poemetto *La libellula*, nel cui tessuto verbale emergono gli argomenti del patriottismo e della libertà di pensiero, del diritto giudaico e dell'identità transnazionale. Nel 1964, usciva con Garzanti, la raccolta *Variazioni belliche*, seguita nel 1969, da *Serie Ospedaliera* (1963-65), caratterizzata da poesie originalissime dal punto di vista linguistico. Nell'Italia post-bellica, la Rosselli affiancava all'attività di poeta quella di musicista, sia come etnomusicologa, sia come esecutrice. Di rilievo, altresì, le attività di traduttrice letteraria, consulente editoriale e collaboratrice di note riviste, che richiamarono sulla sua opera l'interesse di poeti come Zanzotto, Raboni e Pasolini. Nel 1969, le fu diagnosticato il morbo di Parkinson. Trascorse gli ultimi anni della sua vita nella mansarda in via Del Corallo a Roma dove, nel 1996, si tolse la vita.

BIBLIOGRAFIA

Bibliografia di Amelia Rosselli
24 Poesie, Torino: Einaudi, 1963.
Variazioni belliche, Milano: Garzanti, 1964.
Serie ospedaliera, Milano: Saggiatore, 1969.
Primi scritti(1952–63), Milano: Guanda, 1980.
Impromptu, Genova: San Marco dei Giustiniani, 1981.
Appunti sparsi e persi (1966–1977), Reggio Emilia: Aelia Laelia, 1983.
La libellula, Genova: SE,1985.
Antologia poetica, G. Spagnoletti (a cura di), Milano: Garzanti,1987.
Diario ottuso, Milano: 1990.
Sleep. Poesie in inglese, Milano: Garzanti, 1992.
Le poesie, a cura di Emmanuela Tandello, Milano: Garzanti, 1997.

Bibliografia selettiva

Agosti, A., «La competenza associativa di A. Rossselli», in *Poesia italiana contemporanea. Saggi e interventi*, Milano: Bompiani, 1995, p.133-51.
Berardinelli, A., «I lapsus di Amelia», *Panorama*, 15.1.1989.
Blanchot, Maurice, «Il sapere del limite», trad. Roberta Ferrara Ranzi, in *Anterem*, Quarta serie, n. 57, 1998.
Caputo, Francesca (a cura di.), *Una scrittura plurale,* Pavia: Interlinea, 2004.
Ciuffoletti, Z, *I Rosselli. Epistolario famigliare 1914-1937*, Milano: Mondadori, 1997.
Deleuze-Guattari, *Millepiani*, Roma: Cooper Castelvecchi, 1996.
Forti, Marco, «La poetica del lapsus», *Il corriere della sera*, 21.10.1964.
Fortini, Fortini, A. Rosselli, in *I poeti del 900*, Bari: Laterza, 1977.
Frabotta, Annamaria, «'Lo sai debbo riperderti e non posso'. Le terribili guerre delle parole nei primi scritti di A. Rosselli», in *Il manifesto*, 18.10. 1980.
Giudici, Giavanni, 'Per A Rosselli, in A. Rosselli', *Antologia poetica*, a cura di G. Spagnoletti, MI, Garzanti, 1987 (originariamente in ASC. 2473).
Fonio, Giorgio, Morfologia della rappresentazione, Milano: Guerini scientifica, 1995.
Frye, Northrop, *The Educated Imagination*, Toronto: Canadian Broadcasting Corporation, 1963.

Greimas, Algirdas Julien, *Dell'imperfezione*, Palermo: Sellerio di Giorgianni, 1987.
Guglielmi, Guido, «Contraddizioni della letteratura», in *L'Immaginazione*, No 119, 1995.
Lorenzini, Niva, «Amelia e Gabriele: esercizi di 'misreading'», in *La poesia tecniche di ascolto*, Lecce: Manni, 2003, pp..67-91.
Lunetta, Mario, «La forza del Lapsus», *Il Messaggero*, 28.2.1981.
Lorenzini, Niva, «Gli enigmi della poesia», in *Il Verri*, n. 3-4 sett-dic 1987.
Luperini, Romano, *Il Novecento. Appunti ideologici ceto intellettuale sistemi formali nella lett. italiana contemporanea*, Torino: Loescer 1981.
Mazzoni, Guido, *Sulla poesia moderna*, Bologna: Il Mulino, 2005.
Minore, R., «Il dolore in una stanza», *Il Messaggero*, 2.2.1984.
P.V. Mengaldo, *A. Rosselli, in Poeti italiani del 900*, Milano: Mondadori 1987, pp.993-997.
Passannanti, Erminia, «La poesia dell'afasia linguistica: una nota su Amelia Rosselli», in *Punto di Vista*, N. 39, Gennaio-Marzo 2004, Padova: Libreria Padovana Editrice, 2004.
Passannanti, Erminia, «Logos, afasia e spazialità poetica ne *La libellula* di Amelia Rosselli», in *Spazio in Poesia*, a cura di Laura Incalcaterra McLoughlin, Leicester: Troubador, 2005.
Peterson, Thomas E., *«Il soggiorno in inferno» and Related Works by Amelia Rosselli*, Rivista di Studi Italiani, 17, 1, 1999, pp. 275-6.
Spagnoletti, Giacinto, «Intervista ad Amelia Rosselli», in *Scrittura Plurale*, 1987, pp. 293-303.
Serri, M., «Una vita segnata da presagi di morte», *La Stampa*, 12.2.1996.
Zanzotto, Andrea, «Care, rischiose parole sibilline», *Il corriere della sera*, 18.7.1976.

Finito di stampare per conto della casa editrice Brindin Press
nel mese di giugno 2005

www.ingramcontent.com/pod-product-compliance
Lightning Source LLC
Chambersburg PA
CBHW021025180526
45163CB00005B/2112